圖解 PRO作曲法

故事情境＋音樂科學，把半途卡住的殘稿
通通變成高完成度的賣座歌曲

作曲家・音樂家
梅垣ルナ（LUNA UMEGAKI）——著
黃大旺——譯

序

我的上一本書《圖解作曲‧配樂》（易博士出版）完成於二〇一一年。

出版後獲得各方讀者好評，很多人跟我說「作曲變有趣了！」
對此我感到相當欣慰，也促使我開始思考，如何將更深入的作曲技巧整理成冊。
於是就執筆，完成這本《圖解 PRO 作曲法》。

或許很多作曲人，都會遇到這樣的問題？
「明明腦海中已浮現曲子的片段，卻沒辦法作出完整的一首曲子……」

在這本書裡，我想請各位試著把一首曲子看作一則故事，也就是以「起承轉合」來思考曲子的結構。只要按起承轉合的作用，把前奏、A 主旋律、副歌……逐一填入曲子結構裡，就能完成一首具有戲劇性的曲子了！

像這樣把一首曲子看作一則故事來譜寫，或許很像編劇工作。
而創作的原動力是來自於那些天馬行空的想像力。

同時我深感音樂創作，不單是學習樂理‧音樂技巧，更要從生活經驗吸取，盡可能豐富自己的印象‧感受，這點相當重要。

那麼，怎麼做才能讓這些意象更加豐富呢？
我在這本書將充分解答這些問題。
內容包含連接不同主題的技巧、連接前奏或尾奏的技巧……等等。
此外，為了讓各位順利把心中的意象譜寫成一首完整的曲子，本書採 step by step 解說各段落，各位將學會許多實用技巧。

讓「更愉快的作曲生活」，從現在開始！

2015 年 11 月　梅垣ルナ

C O N T E N T S

活用本書所需的
音樂知識

本書是按以下步驟譜寫曲子。

step 1：構思曲子的組成
step 2：譜寫主題的和弦進行與旋律
step 3：將旋律配上歌詞
step 4：譜寫前奏／間奏／尾奏
step 5：修飾和弦進行

本章將一邊說明每個步驟，一邊解說作曲所需的和弦進行或旋律的相關基本理論。

step 1　構思曲子的組成

建立一首歌的架構時，一開始必須先確立意象，例如這首歌想表現什麼？想說什麼故事？

如果先有了歌詞，或許就可以從歌詞意象帶來的氣氛決定曲子的編排，有時也可能先想到曲子將如何編排。例如：

- 慢節奏的曲子：優美、女性意象等
- 快節奏的曲子：前進的魄力、攻擊性的意象等

即使只有片段也好，把「想寫這種曲子！」的想法羅列出來，並且不斷擴張，即是作曲的第一步。

本書以「從這樣的意象寫出曲子」、「用曲子詮釋這樣的故事」等方式進行創作，換句話說就是以先有故事為前提，逐步完成曲子。

一首曲子的故事，就像電影或電視劇劇本一樣，扮演著非常重要的角色。例如在 A 旋律提出問題，在 B 旋律為問題所苦，在 C 旋律（副歌）面對問題並解決問題等。依照不同主題，將故事分配到各個段落的作業不僅好玩，也是本書強調的一大重點。

此外，上面提到的 A 旋律、B 旋律、C 旋律（副歌）等，在本書中統一稱為「主題」。有些曲子形式比較自由，但一般常用固定的架構有以下列舉的兩種例子：

【例①】 A - B - C - A - B - C - D - C

【例②】 A - B - A - B - C - A - B - A

例的 D 與例的 C 因為與其他段落不同，所以讓曲子具有高低、深淺與輕重的變化。此外，也有像以下範例，將 C 放在開頭的情形。

【例③】 C - A - B - C - A - B - C - C

這是為了強調副歌部分的手法。不同架構會產生什麼樣的效果，請各位試著組合看看。

step 2　譜寫主題的和弦進行與旋律

決定了曲子的組成後，就可以開始為構成主題的 A B C（副歌）加上旋律以及和弦進行 (chord progression)。我通常會邊寫和弦邊配上旋律，但是初學者如果可以從自然和弦 (diatonic chord) 組成的基本和弦做出骨幹，再依此產生旋律，也是不錯的方法。

在先譜寫和弦進行的情形下，必須思考 step 1 設定的故事應該搭配什麼樣的和弦進行。

以下簡單介紹各種常用的和弦進行，與各自的特徵。

■ **key= 以 C 大調為例**

C-Am-Dm-G（Ⅰ-Ⅵm-Ⅱm-Ⅴ）	有循環和弦之稱的基本型
C-Am-F-G（Ⅰ-Ⅵm-Ⅳ-Ⅴ）	將副屬音的 Ⅱm 換成 Ⅳ
Dm-G-C-Am（Ⅱm-Ⅴ-Ⅰ-Ⅵm）	從副屬音 Ⅱm 開始的循環和弦，又稱逆循環和弦
F-G-Em-Am（Ⅳ-Ⅴ-Ⅲm-Ⅵm）	把逆循環 Ⅰ 換成相同主音群的 Ⅲm
F-Em-Dm-C（Ⅳ-Ⅲm-Ⅱm-Ⅰ）	從副屬音開始下降的型態，帶有一點感傷氣息
C-F-G-C（Ⅰ-Ⅳ-Ⅴ-Ⅰ）	簡單有力的進行
C-G-C-G（Ⅰ-Ⅴ-Ⅰ-Ⅴ）	簡單重複
C-G-Am-Em-F-C-F-G（Ⅰ-Ⅴ-Ⅵm-Ⅲm-Ⅳ-Ⅰ-Ⅳ-Ⅴ）	卡農進行
Dm-G-C-F（Ⅱm-Ⅴ-Ⅰ-Ⅳ）	標準爵士等曲風常見的四度進行

■ **key= 以 A 小調為例**

Am-G-F-Em（Ⅰm-♭Ⅶ-♭Ⅵ-Ⅴm）	心情逐漸消沉
Am-C-Dm-F（Ⅰm-♭Ⅲ-Ⅳm-♭Ⅵ）	漸漸接近核心
Am-C-D-G（Ⅰm-♭Ⅲ-Ⅳ-♭Ⅶ）	像混雜了大調與小調的和弦
Am-F-Dm-E7（Ⅰm-♭Ⅵ-Ⅳm-Ⅴ7）	一般常用的循環和弦
Am-C-F-E7（Ⅰm-♭Ⅲ-♭Ⅵ-Ⅴ7）	同樣常用的循環和弦
Dm-Bm7$^{(♭5)}$-E7-Am（Ⅳm-Ⅱm7$^{(♭5)}$-Ⅴ7-Ⅰm）	充滿黑暗感的和弦進行

突然列出這麼多陌生的名詞與符號，或許有讀者會覺得很難理解。不過，接下來要介紹其中最為重要的「自然和弦」，可從這裡著手。

自然和弦是許多曲子和弦進行的基礎。自然和弦是指以自然音（大調音階：Do-Re-Mi-Fa-Sol-La-Si-Do）為根音（root note），在上面以三度為間隔構成的和弦。在大調下使用大調自然和弦，小調下則使用小調自然和弦。例如 C 大調的曲子，基本上就是以 C 大調的自然和弦為基礎譜寫而成。各和弦後面的羅馬數字稱為「度名（degree name）」，分別表示從各音階的主音（tonic）算起的根音度數。

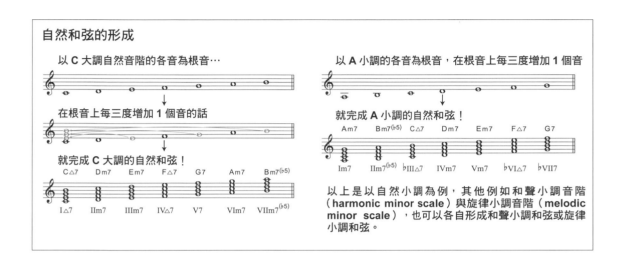

■大調下的自然和弦

key	Ⅰ△7	Ⅱm7	Ⅲm7	Ⅳ△7	Ⅴ7	Ⅵm7	Ⅶm7(♭5)
C	C△7	Dm7	Em7	F△7	G7	Am7	Bm7(♭5)
D	D△7	Em7	F#m7	G△7	A7	Bm7	C#m7(♭5)
E	E△7	F#m7	G#m7	A△7	B7	C#m7	D#m7(♭5)
F	F△7	Gm7	Am7	B♭△7	C7	Dm7	Em7(♭5)
G	G△7	Am7	Bm7	C△7	D7	Em7	F#m7(♭5)
A	A△7	Bm7	C#m7	D△7	E7	F#m7	G#m7(♭5)
B	B△7	C#m7	D#m7	E△7	F#7	G#m7	A#m7(♭5)

■小調下的自然和弦（自然小調音階）

key	Ⅰm7	Ⅱm7(♭5)	♭Ⅲ△7	Ⅳm7	Ⅴm7	♭Ⅵ△7	♭Ⅶ7
Am	Am7	Bm7(♭5)	C△7	Dm7	Em7	F△7	G7
Bm	Bm7	C#m7(♭5)	D△7	Em7	F#m7	G△7	A7
Cm	Cm7	Dm7(♭5)	E♭△7	Fm7	Gm7	A♭△7	B♭7
Dm	Dm7	Em7(♭5)	F△7	Gm7	Am7	B♭△7	C7
Em	Em7	F#m7(♭5)	G△7	Am7	Bm7	C△7	D7
Fm	Fm7	Gm7(♭5)	A♭△7	B♭m7	Cm7	D♭△7	E♭7
Gm	Gm7	Am7(♭5)	B♭△7	Cm7	Dm7	E♭△7	F7

在七種自然和弦當中，最重要的是 I、IV 與 V 這三種和弦。

I 是以調性的主音為中心的主和弦（tonic chord）。常用在曲子的開頭或結尾，帶有強烈的安定感。

IV 稱為下屬和弦（subdominant chord），雖然安定性不如主和弦，卻可自由穿梭於主和弦與屬和弦之間。

V 稱為屬和弦（dominant chord），常用的是由四聲和音組成的七度音（7th）的 V7（屬七和弦，dominant seventh chord）。屬七和弦的組成音裡包含稱為「三全音（tritone）」的減五度音程，因此具有不安定的特徵。所以適合用在主和弦之前，作為導入性和弦。

自然小調下的自然和弦可分成主和弦小調、下屬和弦小調與屬和弦小調三種。由於屬和弦小調缺乏三全音，所以缺乏回到主音的性質，當想回到主和弦小調時，經常會使用和聲小調和弦或旋律小調自然和弦的屬七和弦。

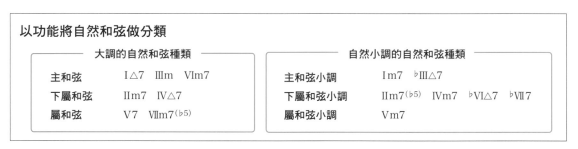

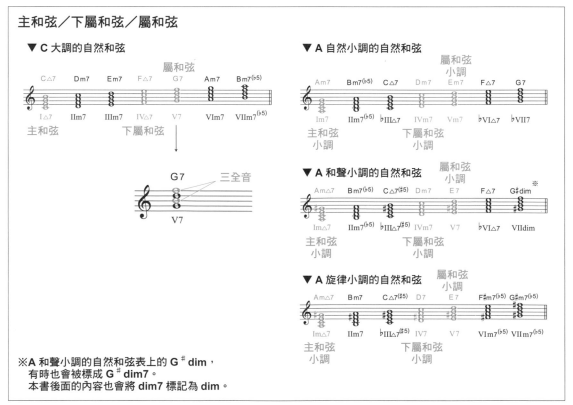

※**A 和聲小調的自然和弦表上的 G♯dim，有時也會被標成 G♯dim7。本書後面的內容也會將 dim7 標記為 dim。**

當自然和弦不夠用時，轉調（transpose）至其他調便是一種有效的做法。只要巧妙使用轉調，就能增加作曲的廣度。本書將具體解說像是由 C 轉至 Am 之類的平行轉調、C 轉至 Cm 之類的同主調、小三度的轉調、或毫無關係的轉調等各種轉調技巧。

設定好和弦進行的架構之後，便可以譜上旋律。

基本上旋律使用的音階，是由曲子的調性（key）音階決定。使用 C 調的自然和弦進行時，會用 C 大調音階（Do-Re-Mi-Fa-Sol-La-Si-Do）。其中，如何依循和弦進行寫出旋律優美的曲子，其要訣就在於以和弦的組成音（包括引伸音在內）為中心的組合方式。

即使自然和弦都是音階裡的音，但會妨礙和弦的功能性，所以有一些音不能當做引伸音（tension）使用。舉例來說，當 C 調下的和弦是自然音 C 或 Am 的時候，F 就不能用做引伸音使用。這樣的音稱為規避音（又稱避用音，avoid note），譜寫旋律時必須注意不能太常出現（用作經過音的話就沒有關係）。

以例外的情況來說，可能會出現音階上沒有的音，這時候半音只能短暫用在銜接和弦音的經過音上。畢竟只是「經過音」，一旦變成較長的音，便會與和弦相衝，而無法形成好的旋律，所以使用上必須注意。

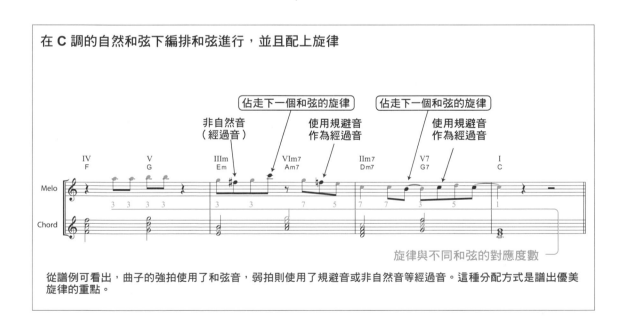

在 C 調的自然和弦下編排和弦進行，並且配上旋律

從譜例可看出，曲子的強拍使用了和弦音，弱拍則使用了規避音或非自然音等經過音。這種分配方式是譜出優美旋律的重點。

step 3　將旋律配上歌詞

　　歌曲相當重視歌詞與音符的契合度，如果是先有旋律後有歌詞時，有時也需要因應歌詞的字數調整旋律。例如第一段歌詞與第二段歌詞的同一主題旋律，常常會出現字數不同的情況，這時候可藉由更動旋律解決。當字數增加時則可增加音符數量。這種情況需要細心分配樂譜的音符，使首尾符合。

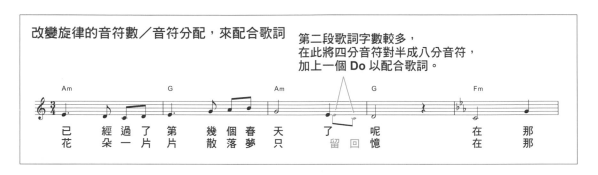

step 4　譜寫前奏／間奏／尾奏

　　前奏（intro）／間奏（inter）／尾奏（ending）都可以從曲子中的和弦進行直接借用。藉由改變一部分的和弦進行，或重組和音（reharmonize），就能帶來更深刻的印象。間奏的重點在於，如何做出進入下一個主題旋律的漂亮轉身。當前一個主題旋律無法順利進入下一個主題旋律時，不妨在前一個主題旋律的最後，使用下一個主題旋律的第一個和弦。假設下一個主題旋律的第一個和弦是 Am，將 E7 當成間奏的最後一個和弦，就可以形成 V7-Im 的屬音動線（dominant motion），巧妙地結合兩個段落。

　　還有一種進階技巧，是與主題旋律部分完全無關的和弦進行來譜寫的作法。這樣作法譜寫出的曲子，更具變化且充滿華麗感。

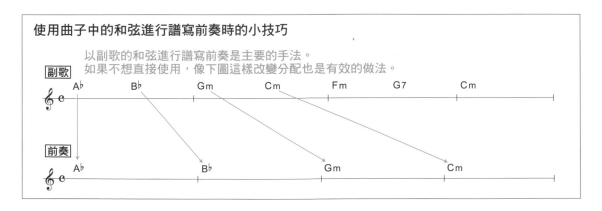

修飾和弦進行

step 2 編排出的和弦只是基本型，想更接近曲子的意象，就需要利用追加引伸音或重組和音等手法，修飾曲子的和聲。下面將列舉幾個重點：

■增加引伸音

視需要增加 9th 或 11th 等音，可以製造出更洗鍊的和弦進行。這時候不單只是增加音符，如能留意上端音符的動向，將更有效果。

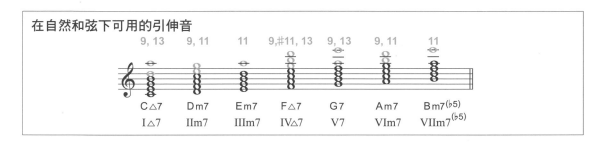

在自然和弦下可用的引伸音

■使用持續低音，注意低音聲部的變化

持續低音（pedal-point）是一種維持根音固定，只更動上面和弦的手法。適合用於主音持續較久等情況，能夠製造一些變化。

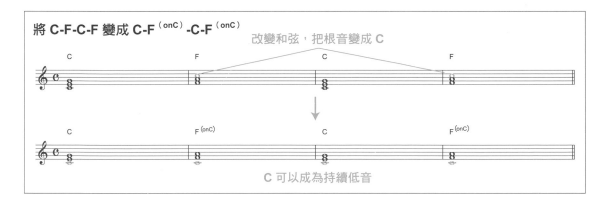

將 C-F-C-F 變成 C-F⁽ᵒⁿᶜ⁾-C-F⁽ᵒⁿᶜ⁾

改變和弦，把根音變成 C

C 可以成為持續低音

■形成持續低音和弦

除了改變和弦讓根音產生動感，本書也使用許多「持續低音和弦（on-chord）」，持續低音和弦可分成類似上述的 F⁽ᵒⁿᶜ⁾ 或 C⁽ᵒⁿᴱ⁾ 的組成音變化、以及加上類似 C⁽ᵒⁿᴰ⁾ 這種無關低音的型態。後者具有一種從低音找出組成音的性質。

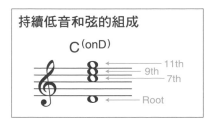

持續低音和弦的組成

C⁽ᵒⁿᴰ⁾

例如 C $^{(\text{onD})}$ 和弦，在低音 D（Re）之下，就是「根音、7th、9th、11th」的組成。如果將低音當成根音，會因為缺乏決定和弦調性的三全音，而使和弦的屬性不明，但可以用來取代屬七和弦或小七度和弦。使用這種和弦可以讓引伸音聽起來更為清爽。

■輪流使用具有同樣功能的和弦

只要是在自然和弦之內，具有同樣功能的和弦都可以相互取代使用。

【例】在 C 調下，以 Dm 取代 F 等

- C-Am-F-G 可以換成 C-Am-Dm-G
- Dm-Em-F-G-C 可以換成 Dm-Em-F-G-Am

上述都是主和弦群、下屬和弦群（具有同樣功能的和弦）之間的交互替換。當相同和弦進行持續反覆時，就可用這種方式輕鬆增加和弦的變化。

■使用反轉和弦

V7 和弦可由 ♭II7 和弦取代。這種和弦稱為「反轉和弦」。使用反轉和弦不僅能讓根音的進行流暢，還能提高時髦感。這種和弦修飾方法會反覆出現在本書裡，由於相當常用，建議先記起來，方便以後使用。

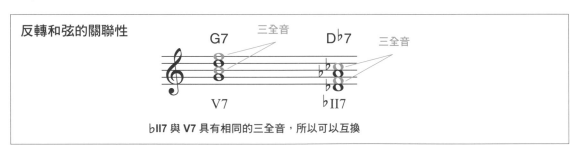

■副屬和弦

自然和弦可以在前面配置一個高五度的屬七和弦（dominant seventh chord），形成所謂的副屬和弦（secondary dominant）手法。

【例】將 C-Am-Dm-G7 改成 C-Am-D7-G7

當想要稍稍改變和弦進行的氣氛，或想要轉調時，都是很重要的一種技巧。副屬和弦也可以與反轉和弦搭配使用，增加和聲的可能性。當然本書也善加使用了這種技巧。

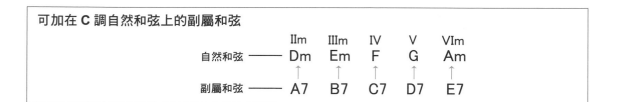

可加在 C 調自然和弦上的副屬和弦

	IIm	IIIm	IV	V	VIm
自然和弦 ——	Dm	Em	F	G	Am
	↑	↑	↑	↑	↑
副屬和弦 ——	A7	B7	C7	D7	E7

■二度—五度進行

在屬音前加上 IIm7，形成 IIm7-V7 或 IIm7-V7-I 的和弦進行，就稱為「二度—五度進行（two-five）」。這是爵士樂常用的型態，例如在 V7-I 的和弦進行上，也可藉由增加 IIm7，形成 IIm7-V7-I 的進行。

■經過減和弦

當和弦離開自然音的全音音階時，在進行之間加上減和弦（diminished chord）就能製造出流暢優美的效果，這便稱為「經過減和弦（passing diminished）」。

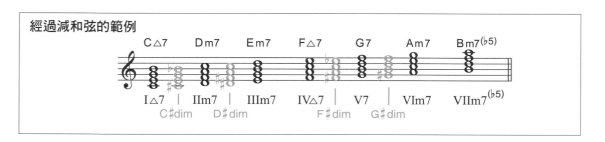

經過減和弦的範例

■替代引伸音

在屬七和弦上可以加上「9th、11th、13th」等引伸音，也可以視需要使用半音變化的「♭9th、♯9th、♯11th、♭13th」。後者稱為「替代引伸音（又稱變化引伸音，altered tension）」。

■借用小調的和弦

在大調下可使用小調和弦來編寫和聲。例如以 ♯IVm7 (♭5) 取代 IV 和弦。♯IVm7 (♭5) 是可以放在旋律小調音階上的平行和弦，屬於臨時借用的形態。

【例】Am-F-Dm-G7-C 可用 Am-F♯m7 (♭5)-Dm-G7-C 取代。

這個情況，會以旋律中不包含 F 音為前提。

溫柔優美的抒情Ballade 風

～春天腳步悄悄來臨的意象

Audio **Track 01** ← 譜寫出像
這樣的曲子！

這首是以鋼琴伴奏為主軸，搭配合成器和聲或
鐘、鈴類音色的三拍子曲目。接下來會詳細解
說如何呈現柔和氣氛或安詳的意象。

step 1

構思曲子的組成

譜寫這首曲子時是想像初春乍暖還寒時候，逐漸轉暖和的意象。

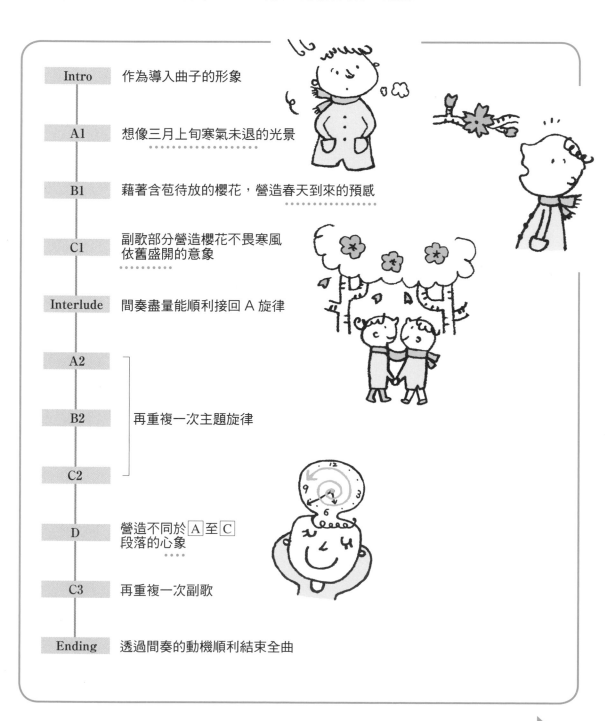

Intro	作為導入曲子的形象
A1	想像三月上旬寒氣未退的光景
B1	藉著含苞待放的櫻花，營造春天到來的預感
C1	副歌部分營造櫻花不畏寒風依舊盛開的意象
Interlude	間奏盡量能順利接回 A 旋律
A2	
B2	再重複一次主題旋律
C2	
D	營造不同於 A 至 C 段落的心象
C3	再重複一次副歌
Ending	透過間奏的動機順利結束全曲

下一頁將從組合和弦與旋律細細解說。

step 2-1

A1　A2　曲子開頭呈現初春乍暖還寒的意象

Intro ─ A1 ─ B1 ─ C1 ─ Interlude ─ A2

　　開頭 4 小節的和弦進行，是在 A 小調下重複 Im-♭VII。接下來的 Fm/Gm/A♭/B♭ 進行，在 C 小調下就會變成 IVm-Vm-♭VI-♭VII。這是以 A 小調的小三度平行調 C 小調，作出兩個小調交替的主題。如此一來，比起單一調性更能靈活使用多種表現方式，描繪複雜的情感或風景。這裡想傳達在天氣多雲時陰的日常裡，察覺到花朵姿態逐漸變化的景象。

　　在一個主題下使用不同調性的要領，就在於能不能讓曲中的轉調聽起來更為自然。這裡從最初旋律的 A 小調與轉調後的 C 小調音階的共同音 C（Do）著手，讓旋律聽起來自然流暢。開頭的旋律則以最適合表現日本初春印象的小調五聲音階（minor pentatonic scale）（譜①）作成。在其他段落裡，也用了許多同樣的音階，來描寫日本初春，寒氣未退的天空或樹木等自然情景。

譜①　**A 小調五聲音階**

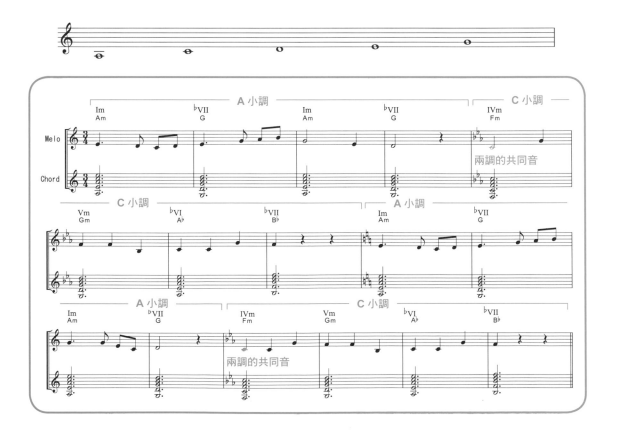

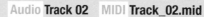

Bar	1	2	3	4	5	6	7	8	9	10	11	12	13	14	15	16
Chord	Am	G	Am	G	Fm	Gm	A♭	B♭	Am	G	Am	G	Fm	Gm	A♭	B♭

A1 A2 **使用的技巧**

▶ 小三度轉調

▶ 適合表現日本風情的小調五聲音階

本節重點

▶ 在一個主題下混合兩個調性

step 2-2

| B1 | B2 | 期待暖春到來的心情與日俱增 |

Intro — A1 — B1 — C1 — Interlude — A2

　　B 旋律藉由櫻花漸漸露出花蕾，傳達春天氣息愈來愈濃烈的感受。這裡的和弦進行就不是走 A 旋律那種以小調和弦為中心，而是以大調和弦為中心，嶄露明朗、愉悅的心情。

　　首先將開頭轉調至 A 小調的平行調 C 大調，反覆 C 調的主音 I-VIm，再轉調至下屬和弦小調的 C 小調（同主調），這樣做能夠一面壓抑著明朗的氛圍，再慢慢地加深對春天的期待感，這股感受聽起來就像「看到櫻花的花苞了」、「天氣漸漸回暖了」。

　　在旋律方面，相較於 A 旋律的柔和起伏「Mi—Re Do Re」或「Mi—Sol La Si」，B 旋律使用變化更纖細的「Mi Re Do Re Mi Re」動線，賦予不同於 A 旋律的形成變化。然後藉由細分旋律，使春天即將來到的氣氛再強調出來。

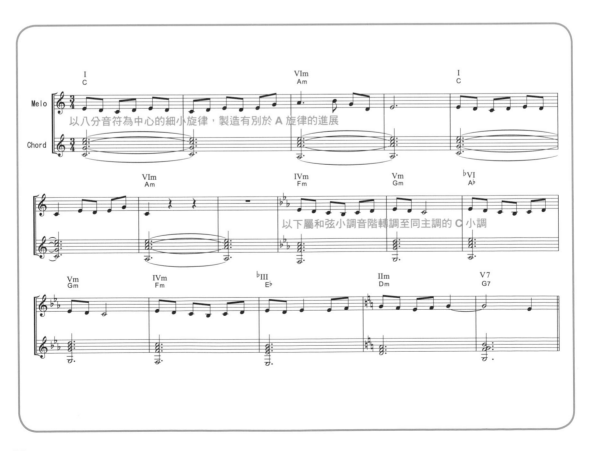

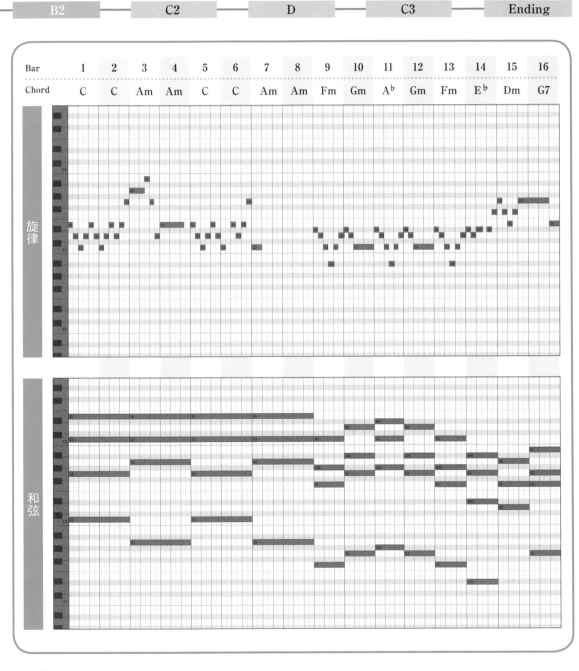

B1 B2 使用的技巧

▶ 以下屬和弦小調音階轉調至同主調
▶ 留意音符分配，凸顯每個主題的差異性

本節重點

▶ 以大調和弦為中心表現出明朗感

step 2-3

C1 C2 C3 一大片櫻花盛開的風景

| Intro — | A1 — | B1 — | C1 | Interlude — | A2 |

進入副歌段落隨即是起伏激烈的「La Si Do Si Sol Re」旋律，這是為了加深聽者對副歌的印象，並且表現出櫻花盛開的景色。

第 5 ～ 7 小節的 Dm-G7-C 即是 C 調下的 IIm-V7-I，是一般曲子常用的「二度—五度—一度」和弦進行，也是本書頻繁使用的和弦。

第 13 ～ 15 小節也使用幾乎相同的「二度—五度—一度」，但這裡加上了一些變化。我在原本是 G7 的位置上，放了一個只剩下根音相同的持續低音和弦 Dm$^{(onG)}$，從低音 G（Sol）的音高算起，加在上面的 Dm 就是五度（5th）、七度（7th）與九度（9th）音了。

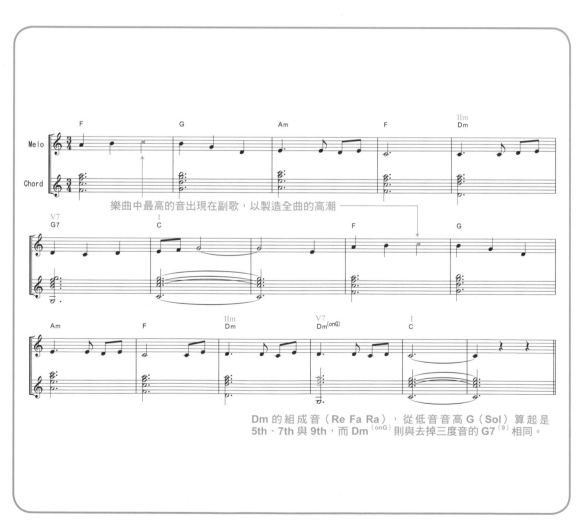

樂曲中最高的音出現在副歌，以製造全曲的高潮

Dm 的組成音（Re Fa Ra），從低音音高 G（Sol）算起是 5th、7th 與 9th，而 Dm$^{(onG)}$ 則與去掉三度音的 G7$^{(9)}$ 相同。

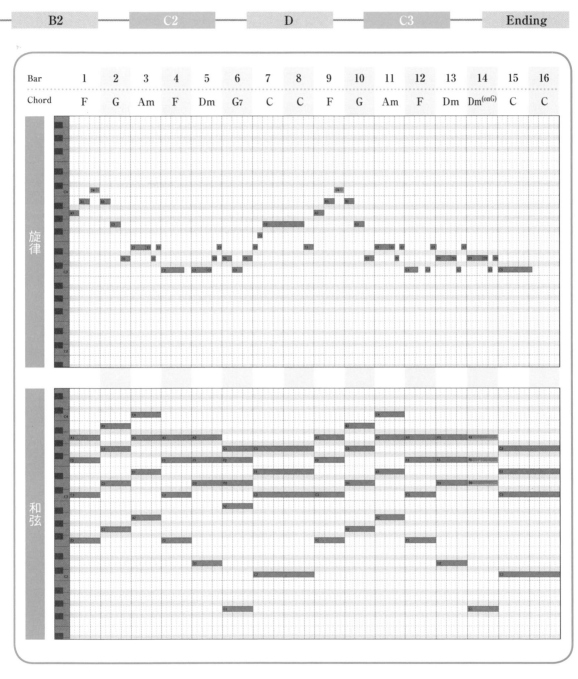

C1 C2 C3 使用的技巧

▶ 將最高音放在曲子的副歌裡，能強化歌曲印象

▶ 具變化的IIm-V7 進行

本節重點

▶ 使用起伏激烈的旋律演繹副歌

step 2-4

D　表現心中的意象而非抒發季節感

Intro　—　A1　—　B1　—　C1　—　Interlude　—　A2

為了在 D 旋律營造不同於 A、B、C 旋律的氣氛，這裡會加進新的和弦進行。

首先，使用 C 旋律的 C 調的下屬和弦小調（Fm），轉調至同主調的 C 小調。Fm-B♭7-E♭-A♭是標準爵士曲目中常見的四度進行。接下來，包括在中間穿插的轉調在內，Dm-G7 都是四度進行，但後面不以 C 解決，而是帶至 Am，藉此表現些許的寂寞感。

第 9 小節起的 Fm-B♭7-Gm-Cm，是典型的日本流行歌曲使用的和弦進行，在 E♭調中是 IIm-V7-IIIm-VIm。

最後 4 小節的 Dm-G 是 C 調下的 IIm-V（二度—五度）。這 16 個小節便是由這些和弦填滿。

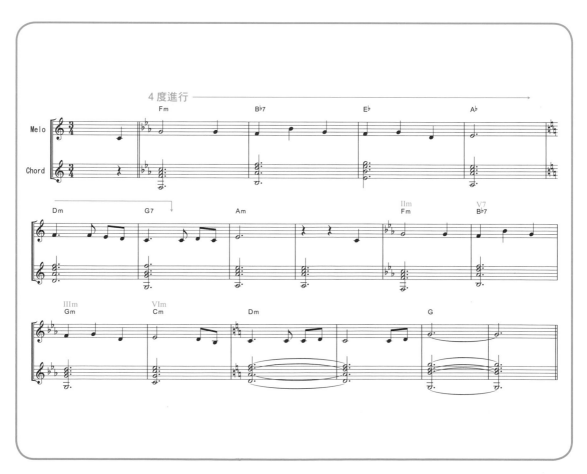

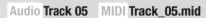

Audio **Track 05**　MIDI **Track_05.mid**

| B2 | C2 | D | C3 | Ending |

Bar	1	2	3	4	5	6	7	8	9	10	11	12	13	14	15	16
Chord	Fm	B♭7	E♭	A♭	Dm	G7	Am	Am	Fm	B♭7	Gm	Cm	Dm	Dm	G	G

D　使用的技巧

▶ 使用四度進行的和弦動線
▶ 日本流行歌曲頻繁使用的和弦進行

本節重點

▶ 藉由A、B、C旋律未使用過的和弦進行，營造不同的氣氛

step 3

將旋律配上歌詞

有了歌詞之後，就來配上旋律聽聽看。

這裡值得留意的是，第一段與第二段歌詞的段落字數有些不同。這首曲子在 A 旋律的第 3 小節、B 旋律的第 3 小節與第 14 小節，都依照歌詞字數修改旋律的音符數。

這樣的修改常常發生在譜寫歌曲的過程，目的是讓歌詞聽起來自然，所以必須調整一部分旋律。

桃紅色的隧道

已經過了第幾個春天了呢
na n do me no ha ru da ro u ne

在那時候我們兩個人
a no ko ro wa bo ku da chi

是否曾想過今天真的會來到呢 ？
i ma ga ku ru na n te o mo tte ta

就好像　就好像　做了一場夢
ma ru de　ma ru de　yu me mi ta i

不知道從何時開始　我們追求順利的人生
i tsu ka no bo ku ra wa　u ma ku i ki ru ko to ga

卻又帶著一層層沉重的意義
o mo ta i i mi o mo tte i ta

但是這時候也只有你　告訴我就算被說軟弱
da ke do mo ki mi da ke ga　yo wa i to ko mi se te mo

也要不斷地勇往直前永不退縮的道理
ma e ni su su me ru ko to o shi e te ku re ta

你我一起穿過桃紅色的隧道
mo mo i ro no to n ne ru nu ke te

回到我們溫暖幸福的小窩
hu ta ri no u chi he ka e ro

就讓我們兩個人一起手牽手
sa ku ra ma i chi ru ko no mi chi o
（譯注：因中日語法結構不同，就讓我們兩個人一起手牽手的日文應該是下一句「te o tsu na i de a ru ko yo」）

走過這條櫻花飛舞的小路
te o tsu na i de a ru ko yo

花朵一片片散落夢只留回憶
ha na bi ra chi tte yu me no a to

在那時候我們兩個人
a no ko ro wa bo ku da chi

以為故事就這樣畫下了休止符
so re de o shi ma i to o mo tte ta

就好像　就好像　一場玩笑話
ma ru de　ma ru de　u so mi ta i

不知道從何時開始　我們埋在暖暖被窩裡
i tsu ka no bo ku ra wa　hu to n ni ku ru ma tte

對著同一個問題想了又想
ka n ga e ko n de i ta n da

但是這時候也只有你　告訴我那東昇的太陽
da ke do mo ki mi da ke ga　a sa hi o mi ru ko to wa

包含一種世界上無可取代的強烈溫柔
ya sa shi i ko to da tte o shi e te ku re ta

是奇蹟也是種偶然　我好想好想
se ki to gu ze n　ka mi sa ma ni
（譯注：我好想好想的日文是「ta i」，本句 ka mi sa ma ni 的中文翻譯是下一句的「對上天」）

對上天說出心裡的感謝話
a ri ga to u tte i i ta i yo

櫻花雨繽紛散落這條小路上
sa ku ra chi ru chi ru ko no mi chi o

我想好好地跟你一起走
shi kka ri to hu mi shi me te

就像那迷宮一樣　繞來繞去
me i ro no yo ni　　　gu ru gu ru

我不斷失去我的方向
ma yo i tsu zu ke te ki ta

那時鐘的指針　轉來轉去
to ke i no ha ri　　ku ru ku ru

時間也飛快地流逝過去
a tto i u ma ni su gi ta

你我一起穿過桃紅色的隧道
mo mo i ro no to n ne ru nu ke te

回到我們溫暖幸福的小窩
hu ta ri no u chi he ka e ro

就讓我們兩個人一起手牽手
sa ku ra ma i chi ru ko no mi chi o
（譯注：同左行譯注）

走過這條櫻花飛舞的小路
te o tsu na i de a ru ko yo

一起走吧
a ru ko yo

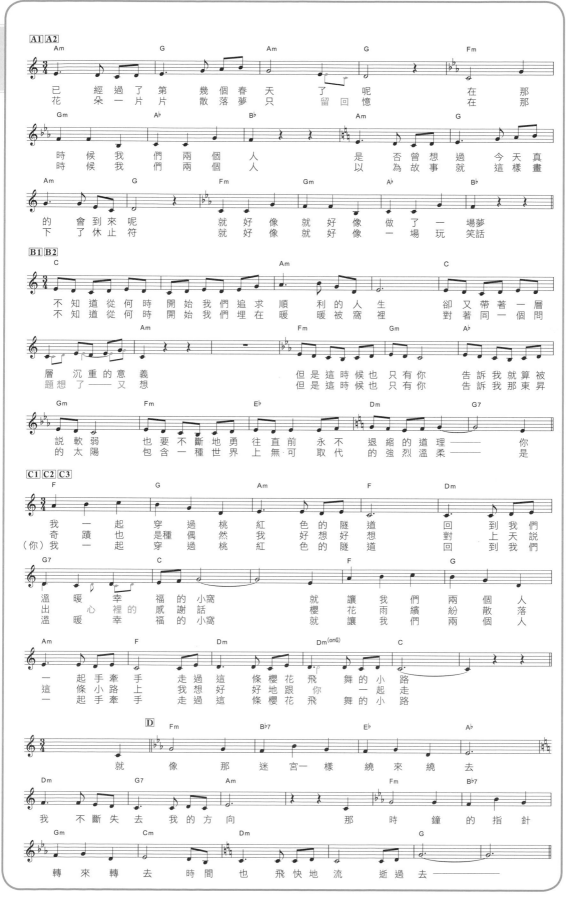

step 4-1

Intro 譜寫前奏

| Intro | — | A1 | — | B1 | — | C1 | — | Interlude | — | A2 |

接下來譜寫前奏。為了順接 A 旋律的調性（key），這裡會使用 A 小調。

開頭從一度的 Am，接上每三度下行的 F 與 Dm，來強化曲子的印象。由於 F 與 Dm 組成音相似，所以刻意使用下行和音製造情緒消沉的效果。

在後半的 4 小節裡則直接使用 A 旋律的和弦進行，做出可以順利銜接 A 旋律的漂亮段落。

Audio **Track 06**　MIDI **Track_06.mid**

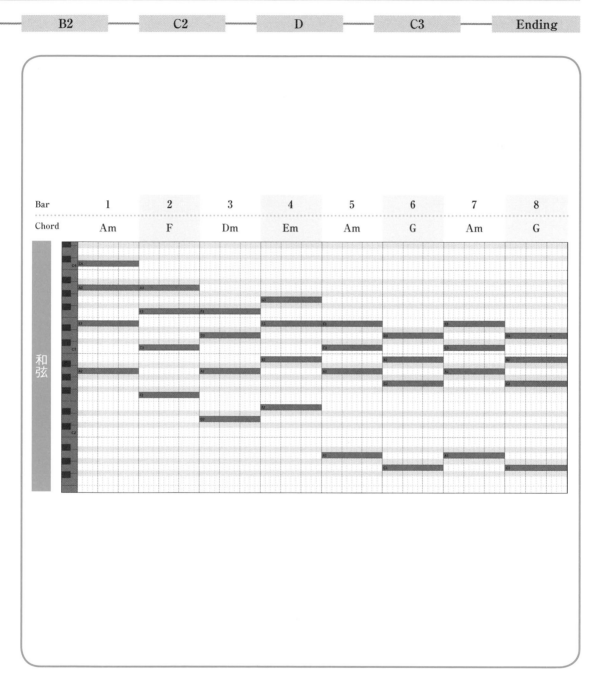

Intro 使用的技巧

▶ 從強化曲子印象的和弦進行開始的兩段式構造
▶ 後半直接借用**A** 旋律的和弦進行

本節重點

▶ 從具有落差的下行進行順利銜接**A** 旋律

step 4-2

Interlude　譜寫間奏

Intro　—　A1　—　B1　—　C1　—　Interlude　—　A2

　　前奏完成後接著譜寫間奏。這首曲子直接借用了副歌的和弦進行，反覆 C 旋律開頭的「F ／ G ／ Am」，也就是在 C 調下的 IV-V-VIm 進行。

　　後半的 4 小節則需要與 A 旋律的第二段落（ A2 ）Am 順接。所以透過 A 小調的屬和弦 E7，就能形成「E7-Am」（V7-Im）的銜接段落。

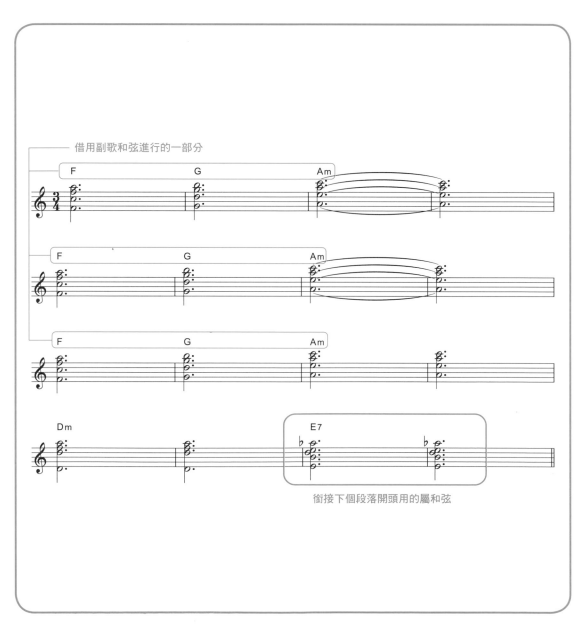

Audio **Track 07**　MIDI **Track_07.mid**

| B2 | C2 | D | C3 | Ending |

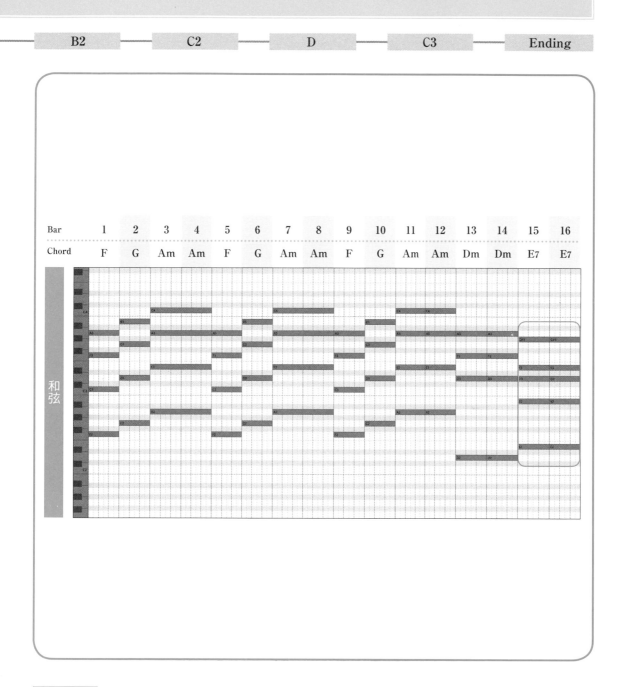

Interlude 使用的技巧

▶ 借用副歌的和弦進行

▶ 最後一個和弦能與下一個和弦相接

本節重點

▶ 平順銜接前後段落

step 4-3

Ending　譜寫尾奏

　　尾奏的前半與間奏一模一樣時，就能營造整體的一致性。後半則從 Dm-G-C ──
也就是本書常使用的 IIm-V-I（二度─五度─一度）──進入 C/Csus4 的反覆，最後從
Csus4 落定到 C。

　　順帶一提，在主音和弦前放入主音 sus4 的進行，又稱為「阿們終止（amen
cadence，正式名稱為變格終止（plagal cadence））」，從下屬音 IV 度回到主音和弦 I
的終止，也是阿們終止之一。

　　這種結尾方式常見於流行音樂，希望各位可以記住。

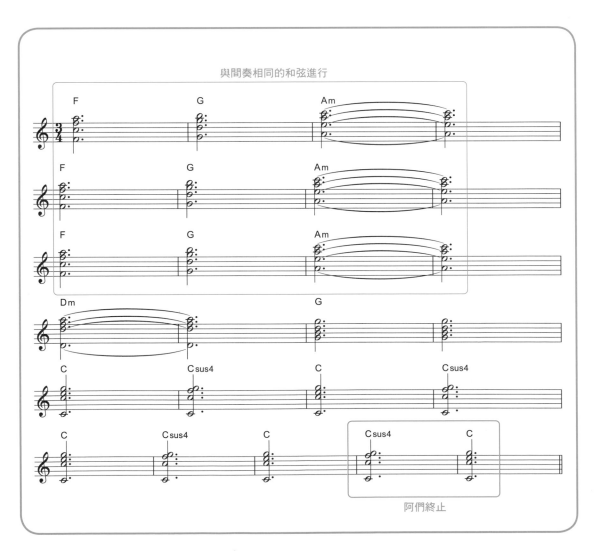

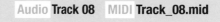

Bar	1	2	3	4	5	6	7	8	9	10	11	12	13	14	15	16
Chord	F	G	Am	Am	F	G	Am	Am	F	G	Am	Am	Dm	Dm	G	G

和弦

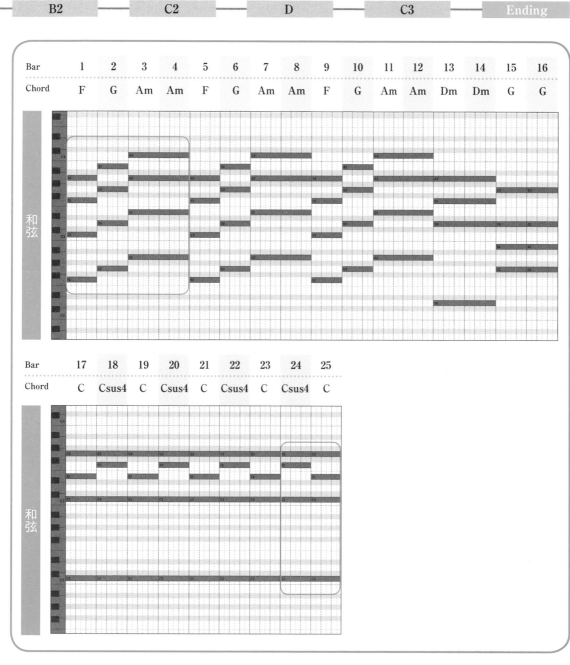

Bar	17	18	19	20	21	22	23	24	25
Chord	C	Csus4	C	Csus4	C	Csus4	C	Csus4	C

和弦

Ending 使用的技巧

▶ 放入sus4和弦的阿們終止

本節重點

▶ 阿們終止是流行音樂常見的結尾方式

step 5-1

Intro 修飾前奏的和弦

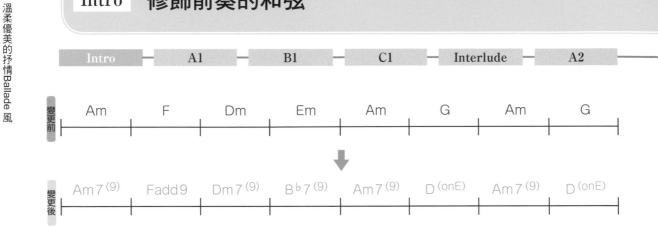

| Intro | — | A1 | — | B1 | — | C1 | — | Interlude | — | A2 |

變更前

| Am | F | Dm | Em | Am | G | Am | G |

變更後

| Am7 (9) | Fadd9 | Dm7 (9) | B♭7 (9) | Am7 (9) | D (onE) | Am7 (9) | D (onE) |

最後，為整首曲子需要修飾的地方增加和弦。

首先是前奏部分，前奏整體上以九度（9th）系列的引伸音為主。在大調或小調和弦上增加九度（9th）的引伸音，可以帶來美化和弦的效果。第 4 小節的 Em 變成了 B♭7 ⁽⁹⁾，這是將 Em（Vm）先變成屬七和弦的 E7（V7），再變成其反轉和弦 B♭7（♭II7）的型態。使用反轉和弦，就可以透過半音與下一個主音的根音產生漂亮的結合。

第 6 小節與第 8 小節則將 G 換成 D⁽ᵒⁿᴱ⁾。這部分是將 A 小調音階的第六音 F 提高半音，形成 A 的多利安調式（dorian mode）（又稱 A 調多利安音階）的形式。這種帶有一點枯淡氣氛的多利安調式常被用在各種歌曲中，如果能善加利用，便可以增加創作廣度。

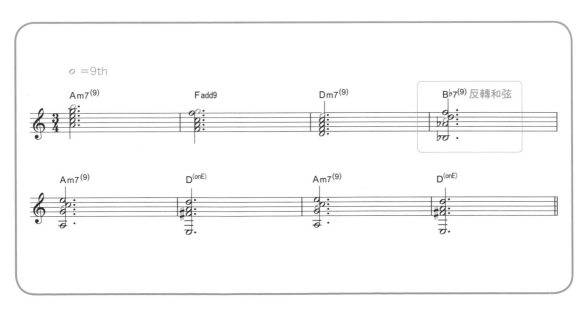

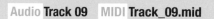

Intro 使用的技巧

▶ 使用九度（ 9 th ）引伸音做出美麗的和聲
▶ 以反轉和弦營造漂亮的轉場
▶ 多利安調式

本節重點

▶ 讓大調／小調和弦更加優美

step 5-2

A1　A2　修飾 A 旋律的和弦

| Intro | | A1 | | B1 | | C1 | | Interlude | | A2 |

變更前

| Am | G | Am | G | Fm | Gm | A♭ | B♭ |
| Am | G | Am | G | Fm | Gm | A♭ | B♭ |

變更後

| Am7 (9) | D (onE) | Am7 (9) | D (onE) | Fm7 | Gm7 | A♭△7 | D♭△7 (9) |
| Am7 (9) | D (onE) | Am7 (9) | D (onE) | Fm7 | Gm7 | A♭△7 | D♭△7 (9) |

　　第 2、4、10 與 12 小節的 D (onE) 是沿襲前奏的樣式，所以能夠表現出整體感。由於以 A 小調五聲音階（ A minor pentatonic scale）譜成的旋律，可視為 A 大調的多利安音階（dorian scale），所以就可以使用上面的和弦。

　　這裡應該注意第 8 與 16 小節出現的變化 D♭△7 (9)。如果從 C 小調來看，D♭△7 (9) 是一個沒有自然音的和弦，但因為是 B♭m7 (9,11) 和弦去掉根音 B♭的和弦，便可以和轉調後的下一個和弦 Am7 (9) 平順地連接起來。由於旋律是 F 調，若從 B♭算起是五度；從轉調後的 D♭算則是三度，兩個都是共通和弦上的音，因此在旋律上不會構成任何問題。只要時常留意旋律的音高與和弦，就能夠發現許多可修飾的段落。

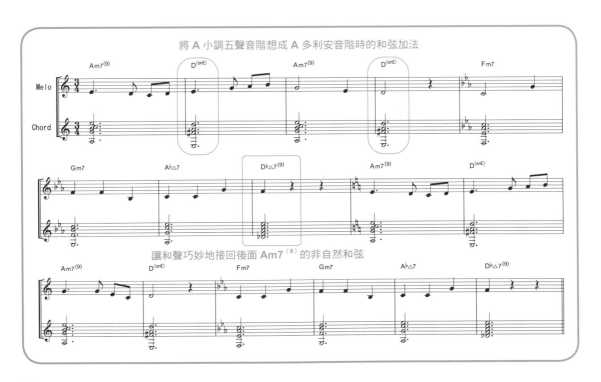

將 A 小調五聲音階想成 A 多利安音階時的和弦加法

讓和聲巧妙地接回後面 Am7 (9) 的非自然和弦

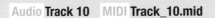

Audio **Track 10**　MIDI **Track_10.mid**

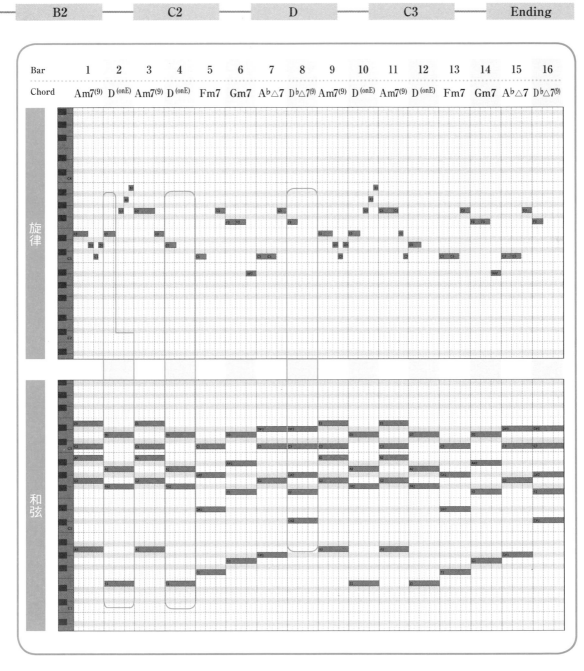

| | B2 | | | C2 | | | D | | | C3 | | | Ending | |

Bar	1	2	3	4	5	6	7	8	9	10	11	12	13	14	15	16
Chord	Am7(9)	D (onE)	Am7(9)	D (onE)	Fm7	Gm7	A♭△7	D♭7(9)	Am7(9)	D (onE)	Am7(9)	D (onE)	Fm7	Gm7	A♭△7	D♭△7(9)

A1　A2　使用的技巧

▶ 利用調式（**mode**）配置和弦
▶ 巧妙使用非自然和弦的方法

本節重點

▶ 留意旋律的音與和弦的組成音

構思曲子的組成　譜寫主題的和弦進行與旋律　將旋律配上歌詞　譜寫前奏／間奏／尾奏　修飾和弦進行　完成

旋律　和弦

37

C1 C2 C3 修飾 C 旋律的和弦

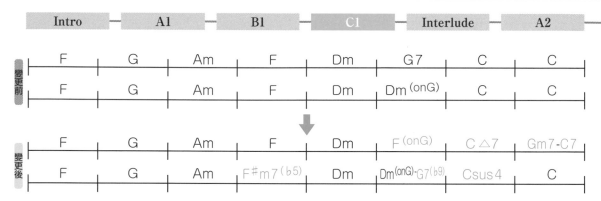

Intro	—	A1	—	B1	—	C1	—	Interlude	—	A2

變更前
| F | G | Am | F | Dm | G7 | C | C |

| F | G | Am | F | Dm | Dm(onG) | C | C |

變更後
| F | G | Am | F | Dm | F(onG) | C△7 | Gm7-C7 |

| F | G | Am | F#m7(b5) | Dm | Dm(onG)-G7(b9) | Csus4 | C |

為了強調第 9 小節的 F 和弦，而將第 8 小節改成副屬和弦 C7，並且加上 Gm7 形成 IIm7-V7-I 的進行。

因為第 12 小節的旋律是 Do，所以可配上 F#m7(b5)。這小節的和弦是在 A 旋律小調音階——變成 C 大調的平行調——上作成的自然和弦，所以常被當做 IV 的代理和弦使用。假設旋律的音符不是 Do 而是 Fa 時，就會導致和音相衝，那麼就不能用於這種情況下。

第 14 小節第三、四拍的 G7(b9) 是為了讓 C 解決段落，而使用包含替代引伸音在內的 7th 和弦。在 7th 和弦上加一個三全音，使 b9th 的 G#與根音 G 形成小二度的相衝突局面，如此一來就可以為接下來的解決營造出期待解救的不安感。結尾的 Csus4 之後則以阿們終止收尾。

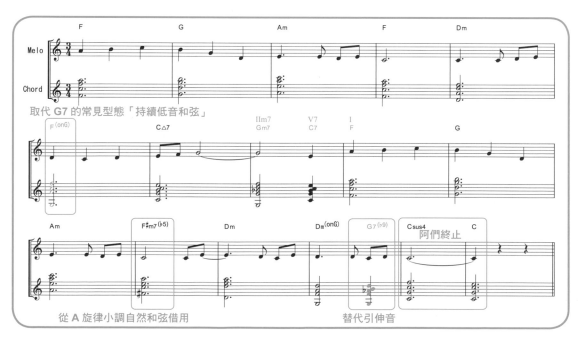

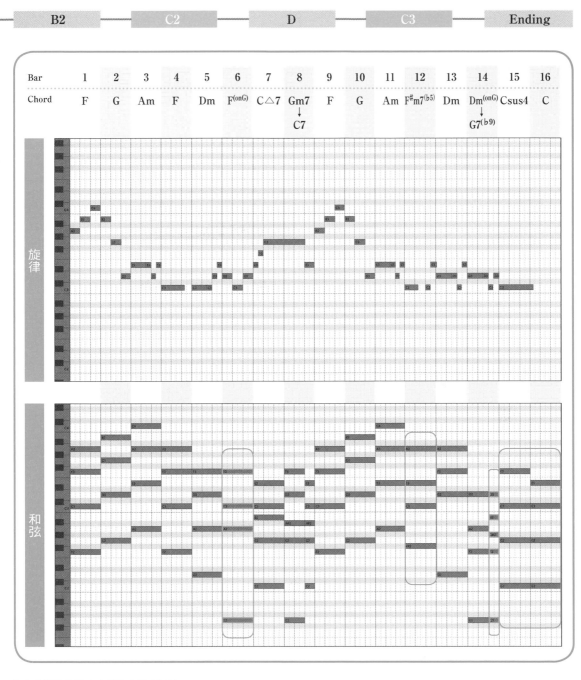

C1 C2 C3 使用的技巧

▶ 經常被用來取代屬和弦的持續低音和弦

▶ 以非自然音的V♯m7⁽ᵇ⁵⁾取代IV　　▶ 在屬七和弦上增加替代引伸音

本節重點

▶ 使用多種技法讓和弦更加洗鍊

step 5-4

D 修飾 D 旋律的和弦

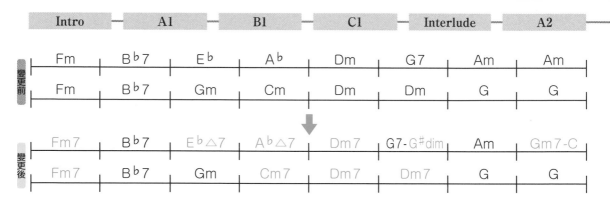

D 旋律的重點在於第 6 小節第三、四拍上的 G♯dim 和弦。這種技法稱為經過減和弦（passing diminished），配置在自然和弦中間，可以讓根音形成美妙的半音移動（這裡是 Sol Sol ♯ La）。

第 8 小節的 Gm7-C 則是採和 P.38 修飾 C 旋律的第 8 小節一樣的形式。

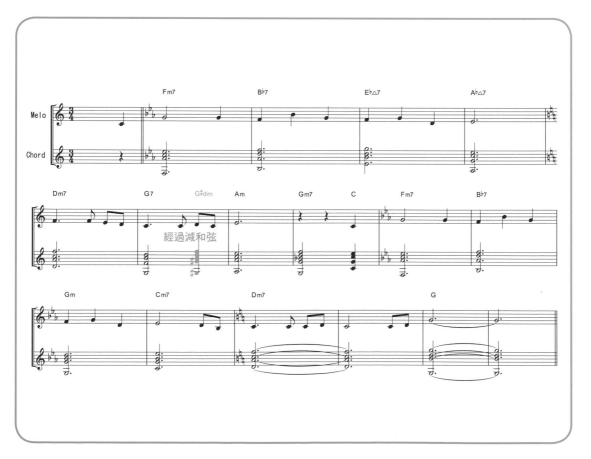

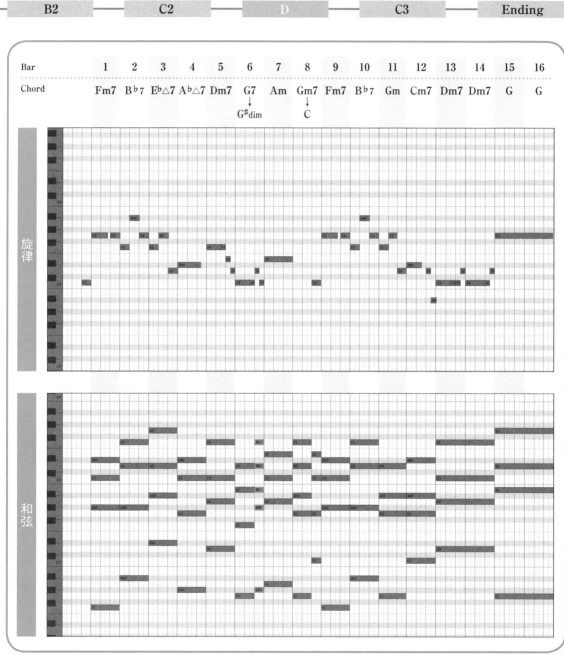

Bar	1	2	3	4	5	6	7	8	9	10	11	12	13	14	15	16
Chord	Fm7	B♭7	E♭△7	A♭△7	Dm7	G7 ↓ G♯dim	Am	Gm7 ↓ C	Fm7	B♭7	Gm	Cm7	Dm7	Dm7	G	G

D 使用的技巧

▶ 經過減和弦

本節重點

▶ 以半音譜寫出具有流動美感的根音線

final step

完成！

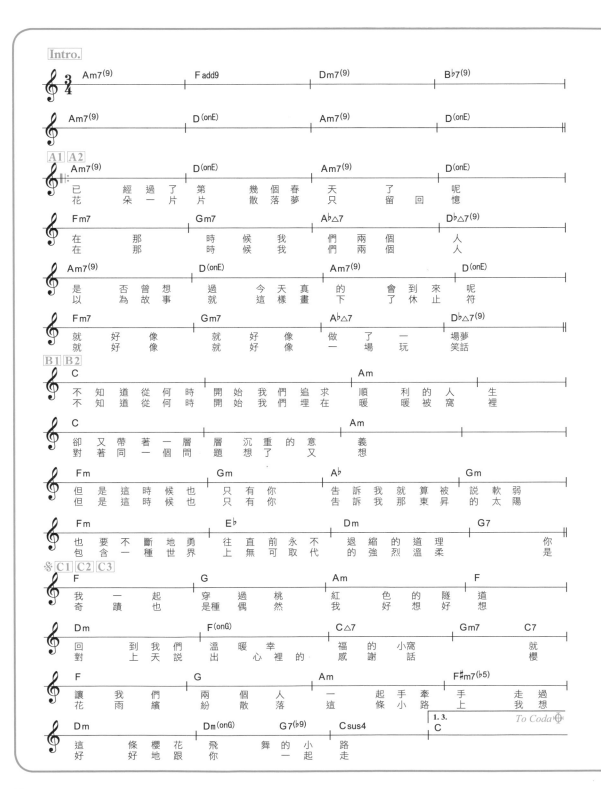

通常三拍子的曲子是強調華爾滋的「咚噠噠，咚噠」節奏。不僅適合放在伴奏部分，有時也可以放在打擊樂伴奏的部分。

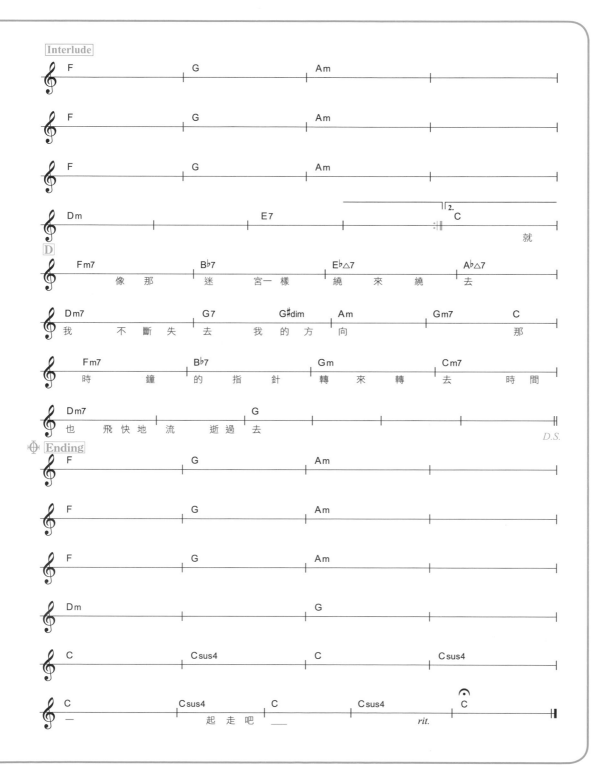

可愛甜美的
BOSSA NOVA 風

～新婚妻子等待丈夫下班回來的意象

Audio Track 13 　譜寫出像
這樣的曲子！

這是一首描寫幸福新婚生活的曲子。適合以
BOSSA NOVA 風格的節奏，表現清新中帶點時
髦的日常。我以可愛的嬌妻期待丈夫回家的意
象，來作帶有BOSSA NOVA 感覺的曲子。

step 1

構思曲子的組成

在作這首曲子之前，已經有歌詞了（參照 P.56），所以我從歌詞裡挑出「風」、「午後」、「咖啡歐蕾」等詞彙，作為想像的來源。

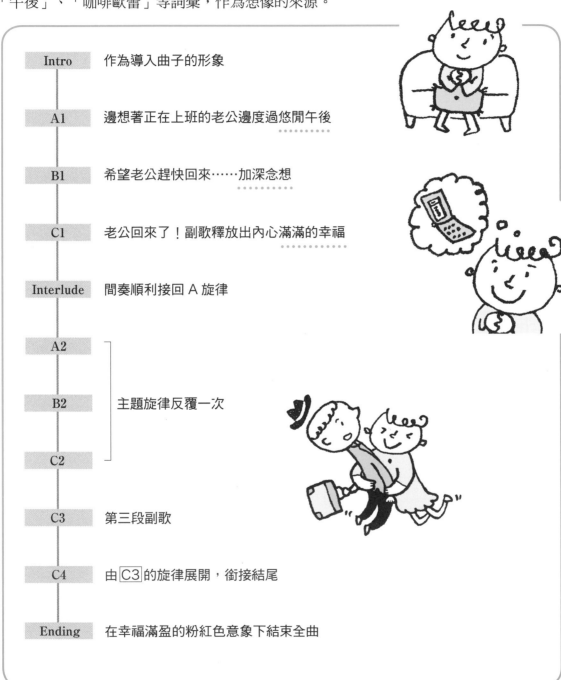

Intro	作為導入曲子的形象
A1	邊想著正在上班的老公邊度過悠閒午後
B1	希望老公趕快回來……加深念想
C1	老公回來了！副歌釋放出內心滿滿的幸福
Interlude	間奏順利接回 A 旋律
A2	主題旋律反覆一次
B2	
C2	
C3	第三段副歌
C4	由 C3 的旋律展開，銜接結尾
Ending	在幸福滿盈的粉紅色意象下結束全曲

下一頁將從組合和弦與旋律細細解說。

A1　A2　以直率的樂句表現日常生活的片段

| Intro | — | A1 | — | B1 | — | C1 | — | Interlude | — | A2 |

　　A 旋律在 F 調下，反覆循環和弦 IIm-V7-I-VIm。這種循環和弦正如其名，特點就是不斷地反覆。大調的循環和弦是直率的和弦進行，所以也適合用在這首曲子所描述的「日常生活片段」。

　　旋律也是使用具有率直印象的 F 大調音階（major scale）編寫，並且依照和弦產生旋律線。

Image 2

可愛甜美的BOSSA NOVA 風

	B2	C2	C3	C4	Ending

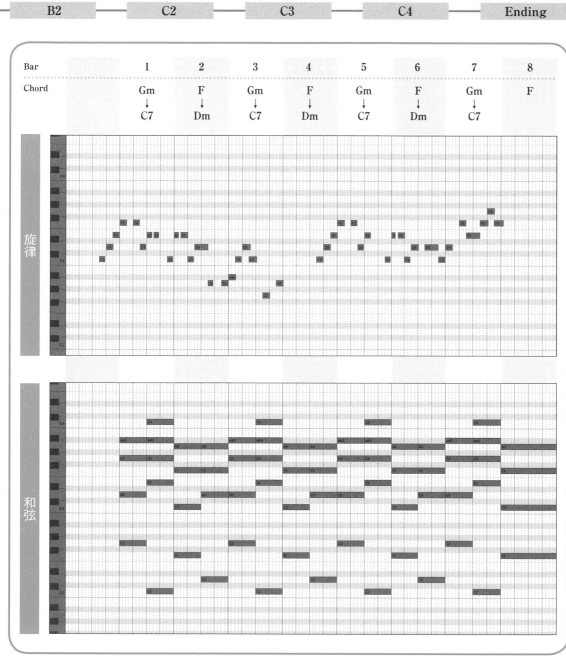

Bar	1	2	3	4	5	6	7	8
Chord	Gm ↓ C7	F ↓ Dm	Gm ↓ C7	F ↓ Dm	Gm ↓ C7	F ↓ Dm	Gm ↓ C7	F

A1 A2 使用的技巧

▶ 循環和弦

本節重點

▶ 善用循環和弦的率直印象

B1　B2　營造想見丈夫的心情

Intro — A1 — B1 — C1 — Interlude — A2

　　B 旋律由下屬和弦 B♭（F 調下）開始。這種由下屬和弦開始的方式，時常出現在 B 旋律裡。

　　前半 4 小節是一般常見的下行解決和弦 IV-IIIm-IIm-（V7）-I，後半到第 3 小節以前則與前半相同，都是 IV-IIIm-IIm 的進行，只有最後 1 小節轉調至小三度的 D 調。由於接下來 C 旋律屬於 D 調，所以 B 旋律這裡會先譜寫帶進 D 調的段落。

　　向下的小三度轉調具有幾乎感受不到有使用轉調的特點。轉調之前，加進下一個調（D 調）的 V 和弦（這裡是 A）是其訣竅所在。然後在 V 前加入 IIm 和弦 Em，形成優美的 IIm-V-I 轉調。這裡的 Em-A，是 D 調下的 IIm-V（二度—五度）進行。

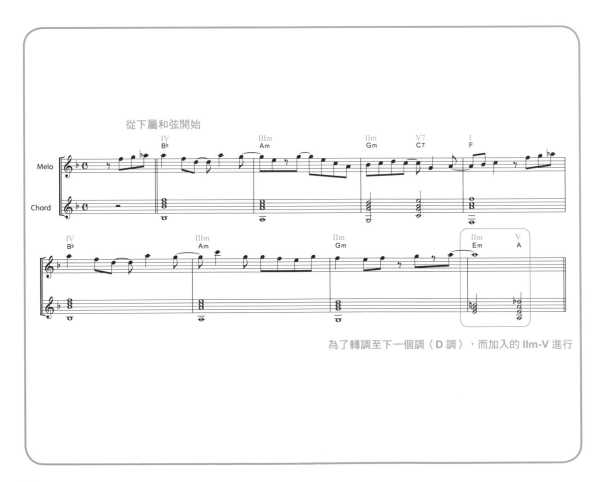

B2	C2	C3	C4	Ending

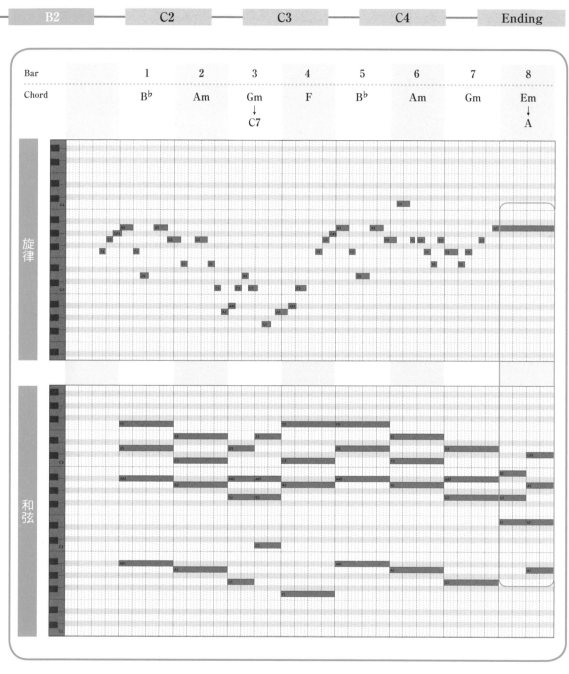

Bar	1	2	3	4	5	6	7	8
Chord	B♭	Am	Gm ↓ C7	F	B♭	Am	Gm	Em ↓ A

旋律

和弦

B1 ┃ B2 ┃ 使用的技巧

▶ 從下屬和弦展開的 **B** 旋律

▶ 小三度向下轉調

本節重點

▶ 在普通的和弦進行中加入自然的轉調

C1　C2　表現充滿幸福的滋味

Intro — A1 — B1 — C1 — Interlude — A2

　　為了強調整首曲子的高潮點，一般副歌的旋律音高具有比 A 旋律、B 旋律高的傾向。這首曲子在強調「marshmallow（棉花糖）」詞彙上，安排了較多八分音符的反覆，是本段的重點手法之一。換句話說，副歌部分必須將想傳達的訊息強調出來，加深聽者的印象。所以使用的手法也相對重要，像是將歌詞字數對上音符數量，或讓歌詞產生押韻等都是常用手法。譜曲時不妨邊想像配上歌詞後所產生的效果，邊雕琢旋律。（例如 Si Si La La、Si Si Do♯　Do♯　、La Sol♯ La Re 等哼唱出旋律）。

　　和弦進行在 B 旋律的最後一小節轉調為 D 調。接著使用與 A 旋律一樣的 IIm-V7-I-VIm 循環和弦，並配置上 D 調下的七個自然和弦，繼續往下發展。相對於 A 旋律與 B 旋律的安定動態，副歌部分則使用了多種和弦，並意圖藉由爆發性地解放副歌前的意象，做出前後對比。

　　第 3 小節出現一小段略帶悲傷氣氛的和弦 C♯m7 (♭5)-F♯7-Bm，後面又立即接上 IV-V-IIIm-VIm（G-A-F♯m-Bm）進行。這種 IV-V-IIIm-VIm 和弦進行，是將循環和弦 IV-V-I-VIm 的 I 換成具有相同主音功能的 IIIm 而成，常常用於流行音樂。最後兩小節則以 IIm-V7-I（二度—五度—一度）收尾。

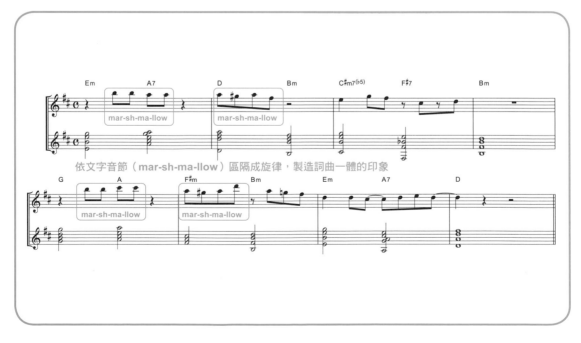

依文字音節（mar-sh-ma-llow）區隔成旋律，製造詞曲一體的印象

Audio **Track 16** MIDI **Track_16.mid**

| B2 | C2 | C3 | C4 | Ending |

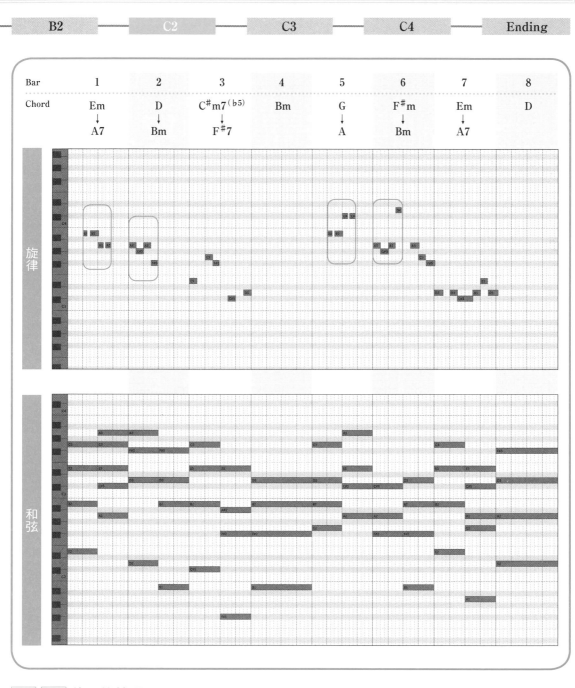

Bar	1	2	3	4	5	6	7	8
Chord	Em ↓ A7	D ↓ Bm	C#m7(♭5) ↓ F#7	Bm	G ↓ A	F#m ↓ Bm	Em ↓ A7	D

C1 C2 **使用的技巧**

▶ 使用高音域的旋律為副歌製造高潮

▶ 詞曲一體化的樂句（phrase）為整首曲子加深好印象

本節重點

▶ 增加和弦種類，製造與 **A** 旋律、**B** 旋律的對比

C3 為副歌反覆部分加上變化

| Intro | A1 | B1 | C1 | Interlude | A2 |

　　進入最後的副歌部分。一再反覆 C1 與 C2 會顯得欠缺變化，所以將開頭的旋律拉長，形成重音部分。這裡的重音可以為後面的副歌段落，製造全曲的高潮。所以當同樣的副歌出現太多次時，就適合運用這種手法，來加深曲子給人的印象。

　　雖然譜例的第 3 小節以後，仍沿用既有的 C 旋律，但又想在最後製造最高潮，所以在這裡安排了旋律的最高音 Re，並且增加音符的長度。使用延長記號（fermata）也是不錯的辦法。

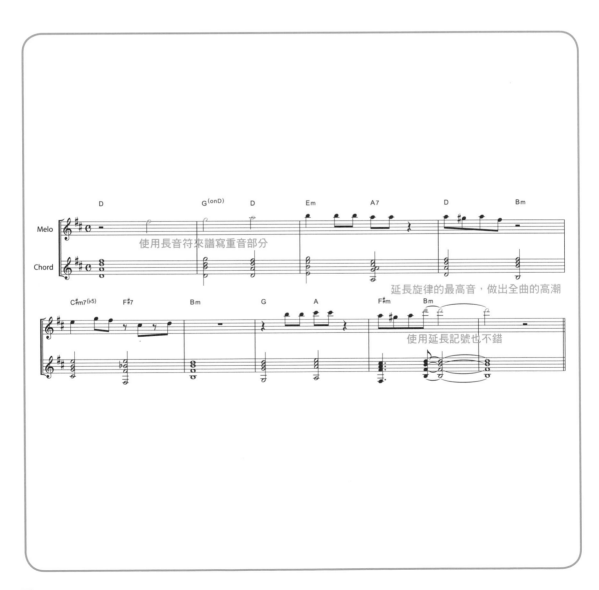

可愛甜美的BOSSA NOVA風

Image 2

使用長音符來譜寫重音部分

延長旋律的最高音，做出全曲的高潮

使用延長記號也不錯

Audio **Track 17**　MIDI **Track_17.mid**

| | B2 | C2 | C3 | C4 | Ending |

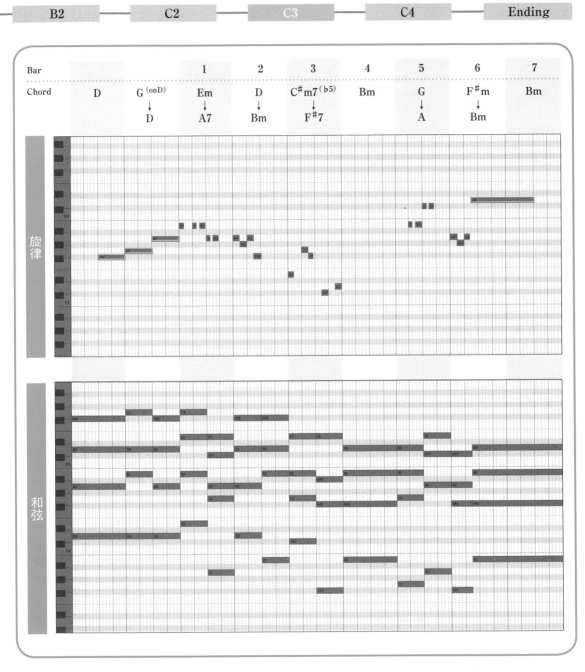

Bar			1	2	3	4	5	6	7
Chord	D	G (onD) ↓ D	Em ↓ A7	D ↓ Bm	C#m7(b5) ↓ F#7	Bm	G ↓ A	F#m ↓ Bm	Bm

旋律

和弦

C3 使用的技巧

▶ 以長音符作成重音部分

▶ 副歌反覆是為加深曲子印象

本節重點

▶ 一邊變化副歌的旋律，一邊製造全曲的高潮

53

C4 譜寫帶有結束預感的段落

Intro — A1 — B1 — C1 — Interlude — A2

延展 C 旋律的主題收尾部分「La Sol Fa♯，Re—Re，Do♯—Re Mi Re」，做出能夠呼應尾奏（ending）的段落。藉由最後一句旋律「Re—Re，Do♯—Re Mi」的反覆強調，營造「曲子將進入尾聲囉！」的氣氛。

動機旋律（motif）使用了 C 旋律的最後一段旋律，相較於使用在 C1 與 C2 收尾的 IIm-V7-I，這裡換成可以反覆相同旋律的和弦 IIm-IIIm-IV-IIIm-IIm-IIIm（Em-F♯m-G-F♯m-Em-F♯m）進行。

像這樣藉由和弦的組合方式，就能夠影響旋律的持續進行或結束了。

反覆副歌的最後旋律，預告曲子即將結束

Image
2

可愛甜美的BOSSA NOVA風

Audio **Track 18** MIDI **Track_18.mid**

構思曲子的組成

譜寫主題的和弦進行與旋律

將旋律配上歌詞

譜寫前奏／間奏／尾奏

修飾和弦進行

完成

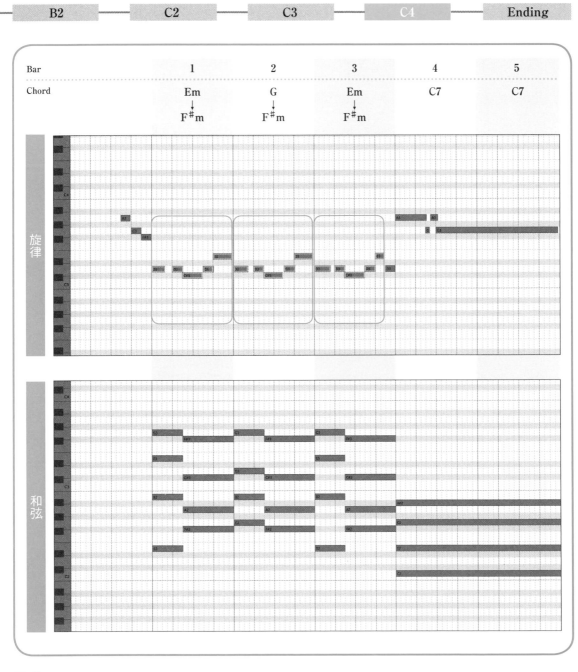

C4 使用的技巧

▶ 結束旋律用的和弦與反覆用的和弦

本節重點

▶ 反覆副歌的最後旋律

將旋律配上歌詞

以這首曲子來看，因為 A 旋律的第一段與第二段歌詞字數不同，所以將第二段的旋律線略為修改。

將多一個字的部分，由一個四分音符分割為兩個八分音符；至於字數比較少的部分，則從兩個八分音符合併為一個四分音符，透過細部的修正，讓旋律更符合歌詞。

Marshmallow

太陽公公高掛天空　　五月陣陣和風
o hi sa ma ki ra ki ra　　go ga tsu no ka ze

心曠神怡的午後
no n bi ri na go go

泡一杯咖啡歐蕾　　突然想起你
ka fue o re i re te　　hu to o mo u

現在是否正在工作？
i ma o shi go to chu

甜甜的甜甜的甜甜的
a ma i a ma i a ma i

想聽到你對我說的甜言蜜語
a na ta no ko to ba ga ki ki ta i

只要你能對我這樣說就能帶給我幸福的滋味
so re da ke de shi a wa se na ki mo chi ni na re ru ka ra

Marshmallow Marshmallow
軟軟綿綿的
hu wa hu wa de

Marshmallow Marshmallow
迫不及待夜晚的來臨
yo ru ga ma chi do o shi i

我能聽到附近學校傳來一陣一陣孩子們的歌聲
chi ka ku no ga kko no u ta go e ga ki ko e te ku ru wa

我也跟著孩子們一起唱起歌來
wa ta shi mo i ssho ni ku chi zu sa mu

你也快要下班回來了
a na ta ga ka e tte ku ru

甜甜的甜甜的甜甜的
a ma i a ma i a ma i

想接到你寫給我的甜蜜訊息
a na ta no he n ji ga ho shi i no

只要一句話你就能夠給我滿滿的溫暖好心情
hi to ko to de a ta ta ka i ki mo chi ni na re ru ka ra

Marshmallow Marshmallow
好像要融化
to ro ke so u

Marshmallow Marshmallow
親愛的歡迎你回到家裡
a na ta o ka e ri na sa i

Marshmallow Marshmallow

Marshmallow Marshmallow
軟軟綿綿的
ya wa ra ka i

Marshmallow Marshmallow

這就像我和你的幸福甜蜜生活也將受祝福的感覺
wa ta shi ta chi no ko re ka ra ga shu ku hu ku sa re ma su yo ni

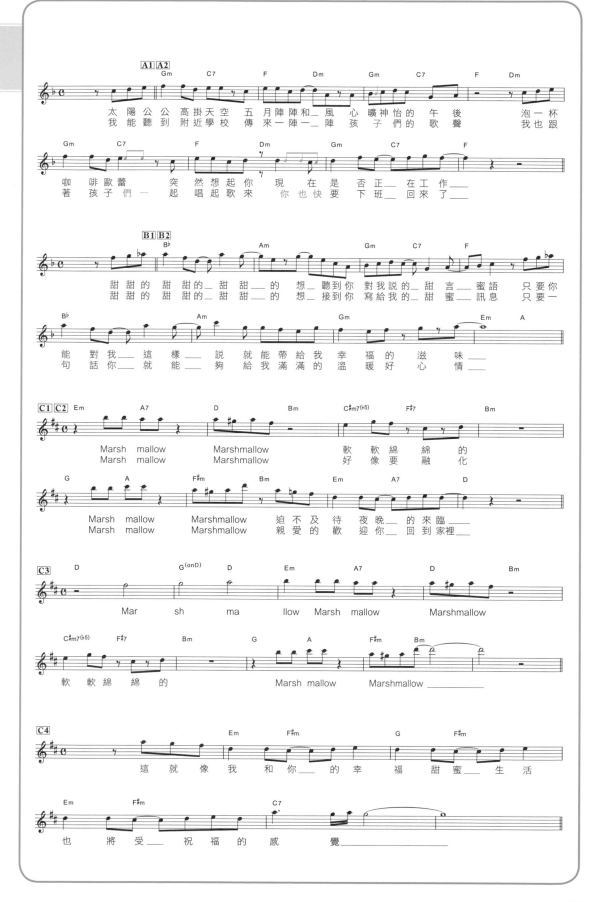

Intro 譜寫前奏

Intro — A1 — B1 — C1 — Interlude — A2

前奏借用了 A 旋律開頭的和弦進行 Gm-C7-F（F 調下的 IIm-V7-I ／二度—五度—一度）譜寫而成。

借用 A 旋律的和弦進行，就可以自然而然地順接到 A 旋律段落。這種譜寫前奏的方法，能夠加深率直且柔和的印象。

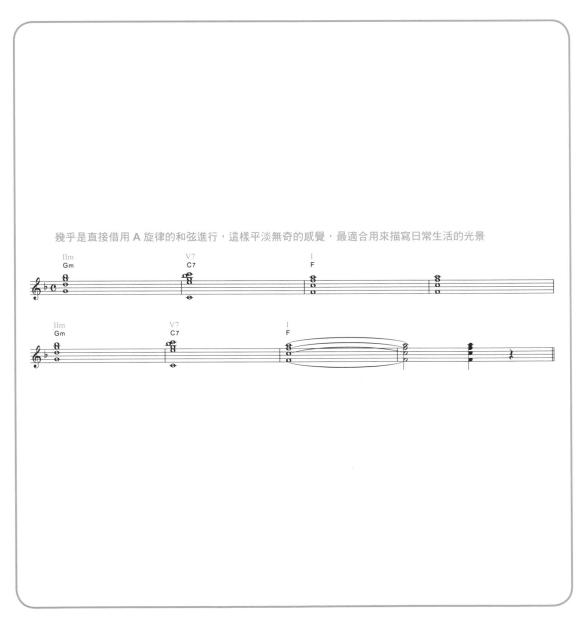

幾乎是直接借用 A 旋律的和弦進行，這樣平淡無奇的感覺，最適合用來描寫日常生活的光景

| B2 | C2 | C3 | C4 | Ending |

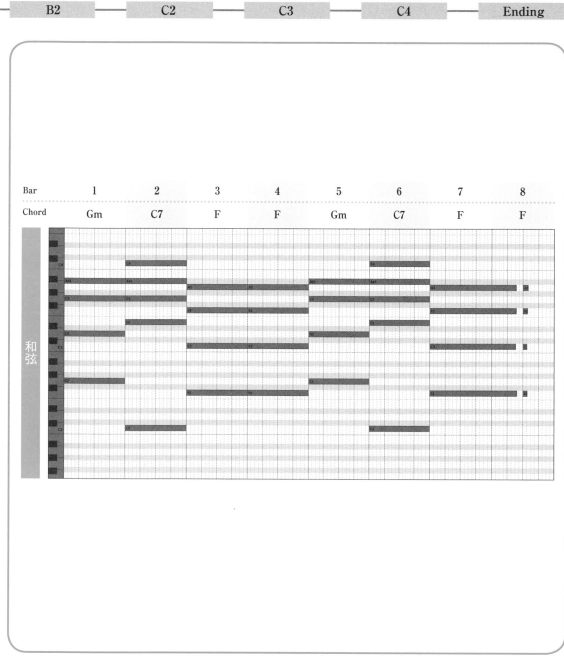

Intro 使用的技巧

▶ 使用了二度—五度—一度進行的前奏

本節重點

▶ 使用**A** 旋律開頭的和弦進行，營造率直感

Interlude 譜寫間奏

Intro	—	A1	—	B1	—	C1	—	Interlude	—	A2

間奏也與前奏一樣,使用了 A 旋律的和弦進行。但相對於前奏以每小節一變化為單位的和弦,間奏則與 A 旋律一樣都使用每兩拍一變化,來改變時間度過的感覺。這種劃一感與變化間的平衡感,可說是一項重點。

Image 2

可愛甜美的BOSSA NOVA風

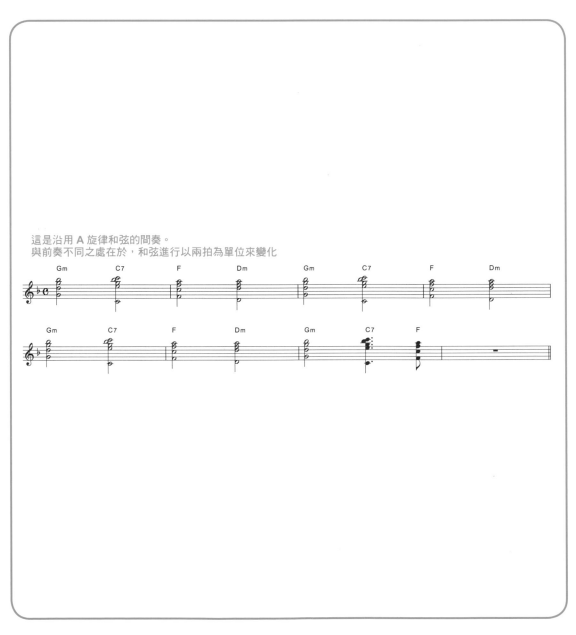

這是沿用 A 旋律和弦的間奏。
與前奏不同之處在於,和弦進行以兩拍為單位來變化

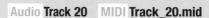

| B2 | C2 | C3 | C4 | Ending |

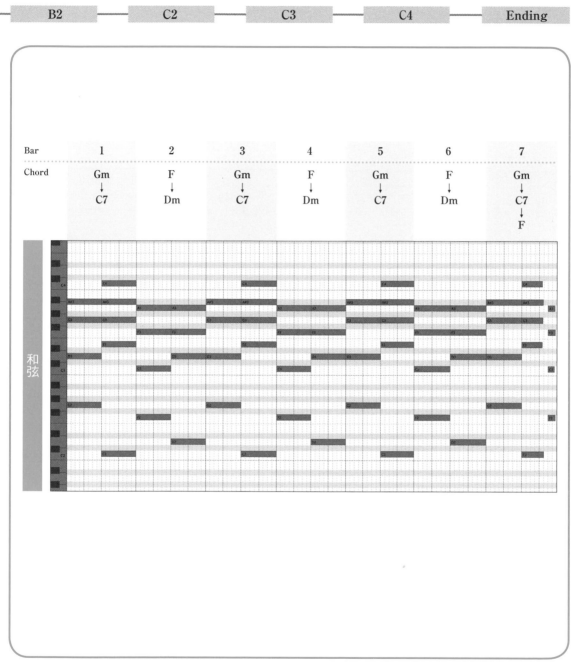

Bar	1	2	3	4	5	6	7
Chord	Gm ↓ C7	F ↓ Dm	Gm ↓ C7	F ↓ Dm	Gm ↓ C7	F ↓ Dm	Gm ↓ C7 ↓ F

和弦

Interlude 使用的技巧

▶ 改變和弦進行的時間感

本節重點

▶ 以兩拍為單位加速 A 旋律的和弦進行

Ending　譜寫尾奏

| Intro | — | A1 | — | B1 | — | C1 | — | Interlude | — | A2 |

結尾原本考慮使用 D-A7 進行，但因為帶有一種孩子氣的感覺而作罷，最終改成聽起來比較華麗時髦的持續低音和弦（on-chord）。和弦內的組成音也緊緊相接，形成漂亮的「La—Si—La—Si」和聲線。

A7 和弦搖身一變，成為漂亮的持續低音和弦

Image 2　可愛甜美的BOSSA NOVA風

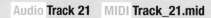
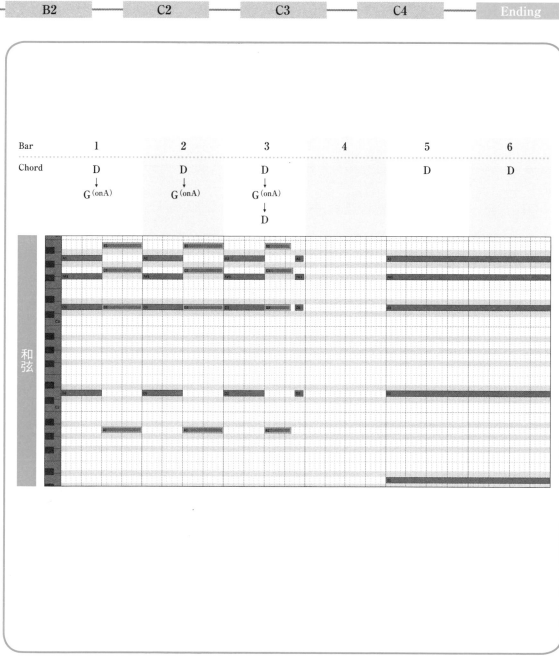

Ending 使用的技巧

▶ 讓屬七和弦華麗變身的持續低音和弦

本節重點

▶ 使用持續低音和弦，讓結尾更華麗

Intro　修飾前奏的和弦

Intro — A1 — B1 — C1 — Interlude — A2

變更前

| Gm | C7 | F | F | Gm | C7 | F | F |

↓

變更後

| Gm7 | C7 | F△7(9) | F-Am7-A♭m7 | Gm7 | B♭(onC) | F△7 | F |

最後階段就是修飾和弦進行，首先從前奏的和弦進行開始。由於第 3 ～ 4 小節的 F（Ⅰ）將持續兩小節，所以在第 4 小節的後兩拍插入 Am7-A♭m7。並且為了流暢地銜接到第 5 小節的和弦 Gm，這裡使用半音下降的進行 I-IIIm7-♭IIIm7-IIm7（F-Am7-A♭m7-Gm7）。雖然 A♭m7 並非自然和弦，但能以 Am7 的下行半音，形成一種平行和弦（parallel chord）進行，成為銜接 Am7 與 Gm7 的經過和弦（passing chord）。第 6 小節則將 C7 作為持續低音和弦，使本段落更為俐落。

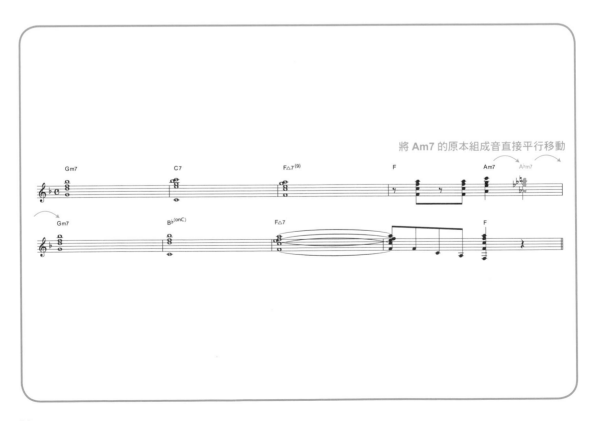

Intro 使用的技巧

▶ 使用平行和弦的經過和弦

本節重點

▶ 以半音進行銜接下一個和弦

A1　A2　修飾 A 旋律的和弦

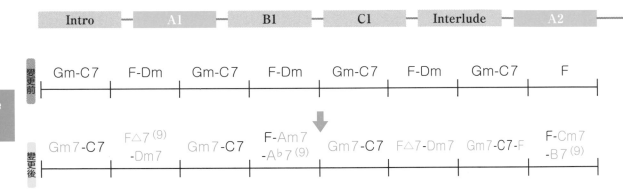

變更前	Gm-C7	F-Dm	Gm-C7	F-Dm	Gm-C7	F-Dm	Gm-C7	F

| 變更後 | Gm7-C7 | F△7⁽⁹⁾-Dm7 | Gm7-C7 | F-Am7-A♭7⁽⁹⁾ | Gm7-C7 | F△7-Dm7 | Gm7-C7-F | F-Cm7-B7⁽⁹⁾ |

可愛甜美的BOSSA NOVA風

　　接著修飾 A 旋律的和弦。A 旋律使用重配和弦（reharmonize）來增加變化，作法比照前奏的第 4 小節，在第 5 小節的 Gm7 前加上半音下行的和弦。與前奏不同之處在於，這裡使用 A♭7⁽⁹⁾而非平行和弦 A♭m。A♭7⁽⁹⁾這個和弦是與 Gm 具有副屬音關係的 D7 的反轉和弦，特點是可以在半音移動下產生美妙的和弦進行。

　　為了銜接 B 旋律的 B♭，第 8 小節加入具有緩衝效果的 Cm7-B7⁽⁹⁾半音下降形式。這裡也是使用重配和弦，將主音和弦的 F 改成副屬音。Cm7 對 F 而言等於 IIm7，而 B7⁽⁹⁾在此又是 F 的反轉和弦。諸如上述，這首曲子使用很多重配和弦的技巧。

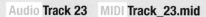

A1　A2　使用的技巧

▶ 副屬音的反轉和弦

本節重點

▶ 使用反轉和弦編出美妙的進行

B1　B2　修飾 B 旋律的和弦

| Intro | A1 | B1 | C1 | Interlude | A2 |

變更前
| B♭ | Am | Gm-C7 | F | B♭ | Am | Gm | Em-A |

變更後
| B♭△7 | Am7 | Gm7-C7 | F△7-Cm7-B7 | B♭△7 | Am7 | Gm7-Em7 | Em7-G^(onA)-A |

　　同樣地，重配和弦也使用在 B 旋律，第 4 小節使用了與 A 旋律第 8 小節相同的副屬音的反轉和弦。在第 5 小節的 B♭△7 出現前，改成以半音下降形式進行。

　　第 8 小節以 G^(onA) 取代 Em。這個和弦原本是由三和弦與根音高兩度的低音組合而成的持續低音和弦，但是看本頁樂譜會發現，其實是由 Em7 的根音往下移動至 A（La）而成。和弦上端的三個音原封不動，只有根音早一拍出現 A 音。

　　即便只是一拍也很重要，換句話說這一拍能夠為整首樂曲帶來洗練的印象。

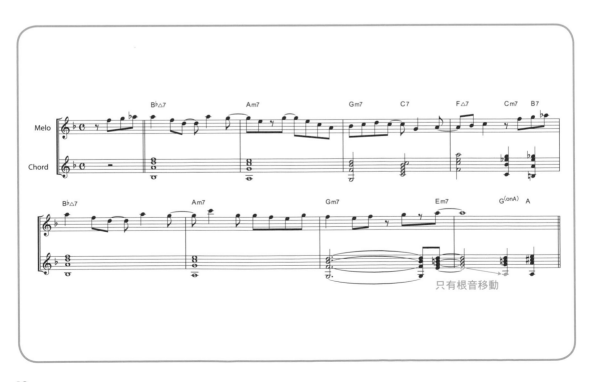

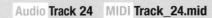

		B2		C2		C3		C4		Ending

Bar	1	2	3	4	5	6	7	8
Chord	B♭△7	Am7	Gm7 ↓ C7	F△7 ↓ Cm7 ↓ B7	B♭△7	Am7	Gm7 ↓ Em7	Em7 ↓ G(onA) ↓ A

旋律

和弦

B1 B2 使用的技巧

▶ 由三和弦與根音高兩度的低音組成的持續低音和弦

本節重點

▶ 即使只有一拍的和弦，聽起來也可以很漂亮

C1　C2　修飾 C 旋律的和弦①

| Intro | A1 | B1 | C1 | Interlude | A2 |

變更前

| Em-A7 | D-Bm | C♯m7⁽ᵇ⁵⁾ -F♯7 | Bm | G-A | F♯m-Bm | Em-A7 | D |

變更後

| Em7-A7 | D△7⁽⁹⁾ -Bm7 | C♯m7⁽ᵇ⁵⁾ -F♯7 | Bm7-B♭m7- Am7-D7⁽⁹⁾ | G△7-A⁽ᵒⁿᴳ⁾ | F♯m7-Bm7 | Em7-A7 -D | D |

　　C 旋律的第 4 小節裡，在持續延續的 Bm 以及後面的 G△7 之前，加上副屬音 D7⁽⁹⁾，以形成屬音動線（dominant motion）。並且為了做成 IIm7-V7 的形式，又加上一個 Am7。由於 Bm7 與 Am7 相距兩度，所以中間加上了經過和弦 B♭m7，便形成平行和聲的半音進行。這就是前奏也有用到——使用平行和弦（parallel chord）的經過和弦（passing chord）。藉由具有節奏感的下行半音、以及由 D7⁽⁹⁾ 至 G△7 得到解決的技巧，能為曲子增添強調效果。

　　第 5 小節則將低音聲部固定在 G 上，以形成 A⁽ᵒⁿᴳ⁾ 和弦。因為 A 的三和弦與後面的 F♯m7 的 3、5、7 度相同，所以透過侷限低音聲部音階起伏，就可以製造出流暢的和弦進行。

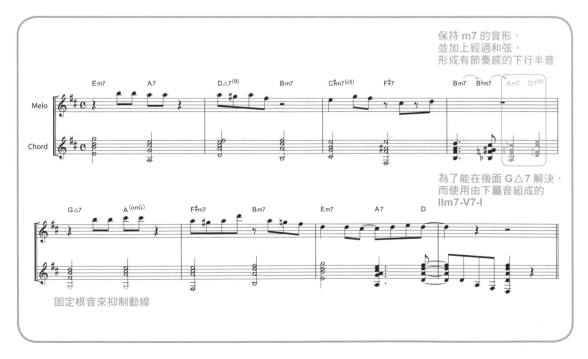

保持 m7 的音形，
並加上經過和弦，
形成有節奏感的下行半音

為了能在後面 G△7 解決，
而使用由下屬音組成的
IIm7-V7-I

固定根音來抑制動線

| B2 | C2 | C3 | C4 | Ending |

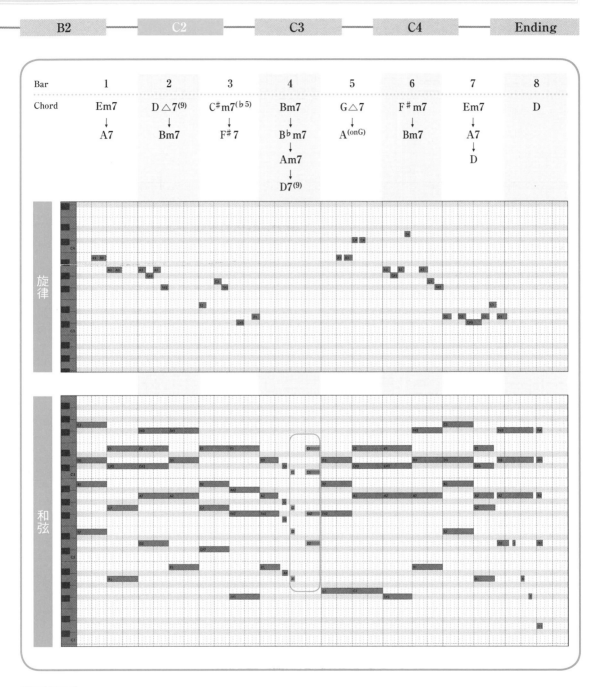

Bar	1	2	3	4	5	6	7	8
Chord	Em7	D△7⁽⁹⁾	C♯m7⁽♭5⁾	Bm7	G△7	F♯m7	Em7	D
	↓	↓	↓	↓	↓	↓	↓	
	A7	Bm7	F♯7	B♭m7	A⁽ᵒⁿᴳ⁾	Bm7	A7	
				↓			↓	
				Am7			D	
				↓				
				D7⁽⁹⁾				

C1　C2　使用的技巧

▶ 經過和弦　　　　　　　　▶ 平行和弦
▶ 利用下屬音的重配和弦

本節重點

▶ 在旋律與旋律之間，使用具有節奏感的和弦進行

C3　修飾 C 旋律的和弦②

Intro	A1	B1	C1	Interlude	A2

變更前：D　G(onD)-D　Em-A7　D-Bm　C#m7(b5)-F#7　Bm　G-A　F#m-Bm　Bm

變更後：D　G(onD)-D　Em7-A7　D△7(9)-Bm7　C#m7(b5)-F#7　Bm7-Bbm7-Am7-D7(9)　G△7-A(onG)　F#m7-F7(9,13)　F7(9,13)

Image 2

可愛甜美的BOSSA NOVA風

　　C3 使用的修飾技巧，會與 C1 C2 略有不同。雖然第 2 小節到第 7 小節與 C1 的行徑相同，但為了與後面 C4 開頭 Em 的副屬音 B7 相銜接，第 8 小節的 Bm 使用了反轉和弦 F7。並且在上面增加 9 度與 13 度的引伸音，讓段落變得更漂亮。

為了銜接後面和弦（Em）而作成的
屬音動線 IIm7-bII7-Im。

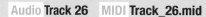

Audio **Track 26**　MIDI **Track_26.mid**

| B2 | C2 | C3 | C4 | Ending |

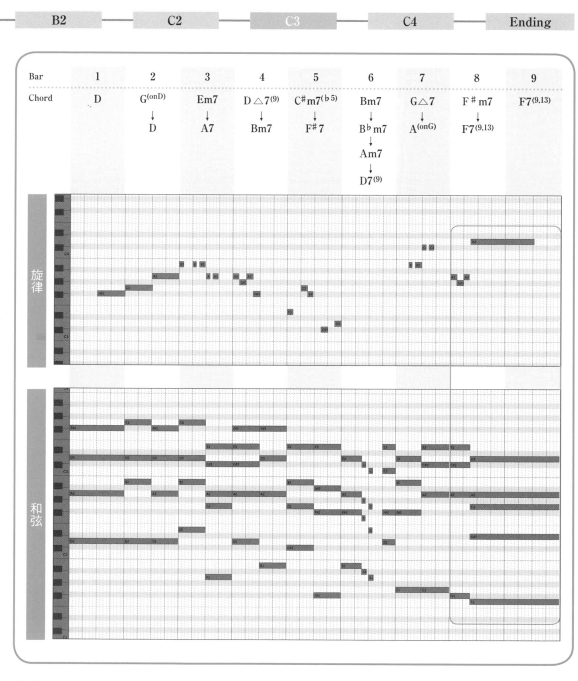

C3 使用的技巧

▶ 在反轉和弦上增加引伸音，美化和聲

本節重點

▶ 運用充滿引伸音的副屬音

73

step 5-6

Ending 修飾尾奏的和弦

| Intro | A1 | B1 | C1 | Interlude | A2 |

變更前

| D-G (onA) | D-G (onA) | D-G (onA) | D-G (onA) -D | | D |

變更後

| C (onD) -Am6- Am7 | C (onD) -Am6 | C (onD) -Am6- C (onD) | B♭ (onC) -B (onC♯) -C (onD) - B♭ (onC) -B (onC♯) | C (onD) | C (onD) |

在第 1 ～ 3 小節裡，活用 G (onA) 的低音聲部的同時，也把包括 D 在內的高音部合聲全部改成 Mi。這樣的結果會使和弦進行產生以下的變化：D → C (onD)，G (onA) → Am6-Am7。為了使第 3 小節的結尾能夠順利銜接到第 4 小節的和弦，所以使用 C (onD)。

第 4 ～ 5 小節是具有節奏感的樣式，為了讓半音上升的低音聲部最後能在 Re 解決，而採用了半音進行的和弦移動。透過穿插具有節奏感的樣式，就可以為曲子帶來出人意表的結尾。

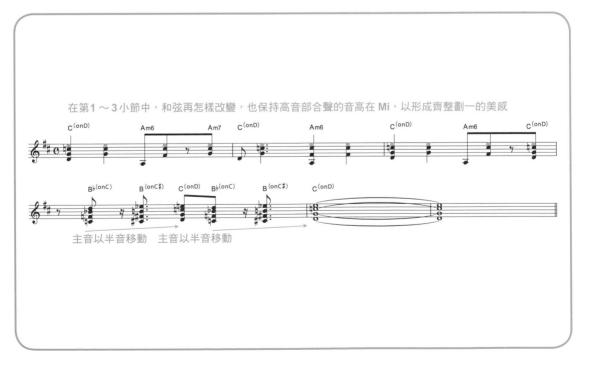

在第1～3小節中，和弦再怎樣改變，也保持高音部合聲的音高在 Mi，以形成齊整劃一的美感

主音以半音移動　主音以半音移動

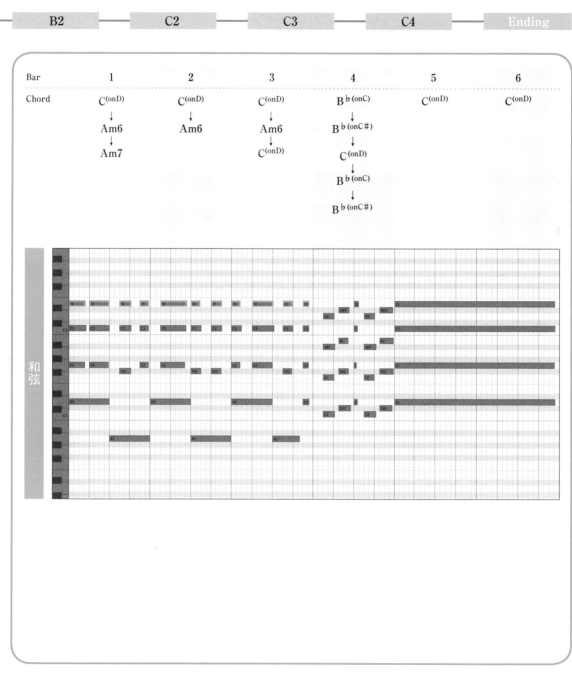

Ending 使用的技巧

▶ 維持最高音固定的和弦進行

本節重點

▶ 以共通高音譜寫美妙的進行

final step

完成！

在前奏與間奏使用相同音色（馬林巴木琴（marimba））的樂句，能呈現整體感。相較於舒緩的歌曲旋律，這段樂句呈現較細緻的對比，使完成的曲子栩栩如生。

色彩繽紛、
輪廓分明又活潑的POP 風
～在煩惱之中仍然能找回開朗心情的意象

Audio **Track 28**　　譜寫出像
這樣的曲子！

這首曲子的故事是講述「遭遇重大問題的主角，
在某天突然想通，打從心底說『算了 ！』『現在
高興就好了 ！』」之前的過程。並且大膽以明朗
曲風，取代陰暗嚴肅的氛圍。

構思曲子的組成

將煩惱到想開的心境轉換過程,用明朗的大調表現出來。並將 A 到 C 歸為一組,重心放在後面的 D 段落。

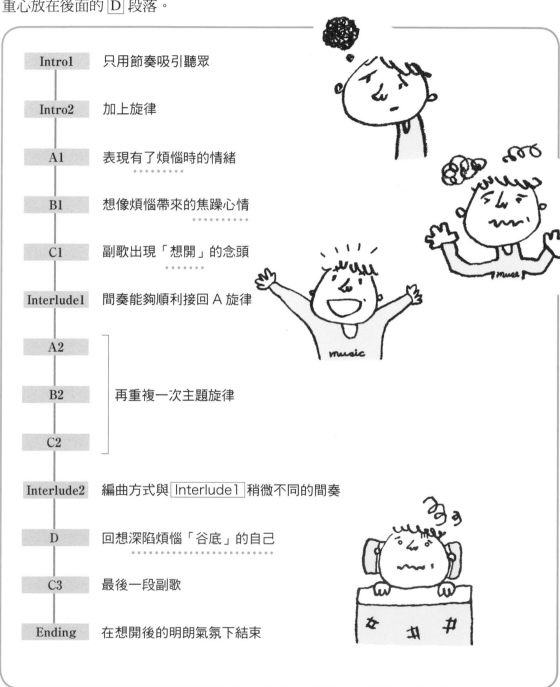

Intro1	只用節奏吸引聽眾
Intro2	加上旋律
A1	表現有了煩惱時的情緒
B1	想像煩惱帶來的焦躁心情
C1	副歌出現「想開」的念頭
Interlude1	間奏能夠順利接回 A 旋律
A2	
B2	再重複一次主題旋律
C2	
Interlude2	編曲方式與 Interlude1 稍微不同的間奏
D	回想深陷煩惱「谷底」的自己
C3	最後一段副歌
Ending	在想開後的明朗氣氛下結束

下一頁將從組合和弦與旋律細細解說。

step 2-1

A1　A2　煩惱在腦海裡團團轉的意象

Intro1 —— Intro2 —— A1 —— B1 —— C1 —— Interlude1 —— A2

　　各位是否曾經有過煩惱在腦中團團轉的經驗呢？試著將這種心情透過和弦進行表現出來吧！

　　這首曲子在 A 旋律的前半 4 小節裡，透過 E♭調下的和弦進行 I-IIm7-IIIm7-IIm7，表達出「煩惱團團轉」的意象。為了接回第 5 小節的 I，第 4 小節穿插了一個 A♭(onB♭)和弦。通常在回到 I 的時候會使用 V7（在此是 B♭7），而這裡是使用組成音與 B♭7 很類似的 A♭(onB♭)。而且，加上 B♭7 根音算起的 11 度音的 Mi♭（以及 9 度音 Do），能讓 B♭7 沒有根音的 3 度音 Re 形成更酷派的音色。

　　後半又回到與前半一樣的 I-IIm7-IIIm7，延續煩惱「團團轉」的意象，然後為了銜接到下個 B 旋律的第一個和弦（A♭），段落最後改成使用副屬音的二度—五度進行 B♭m7-E♭7。

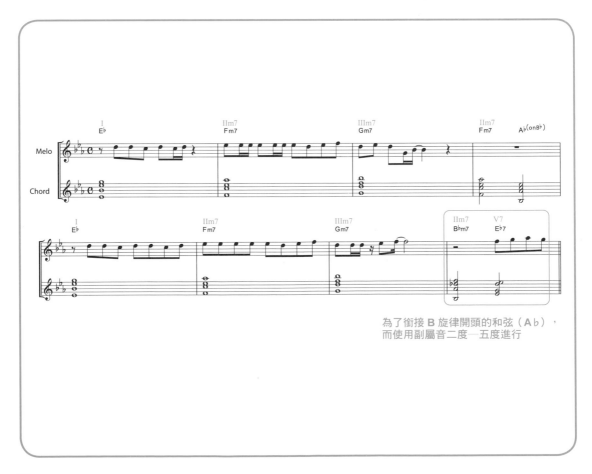

為了銜接 B 旋律開頭的和弦（A♭），
而使用副屬音二度—五度進行

Image
3

色彩繽紛、輪廓分明又活潑的 POP 風

| B2 | C2 | Interlude2 | D | C3 | Ending |

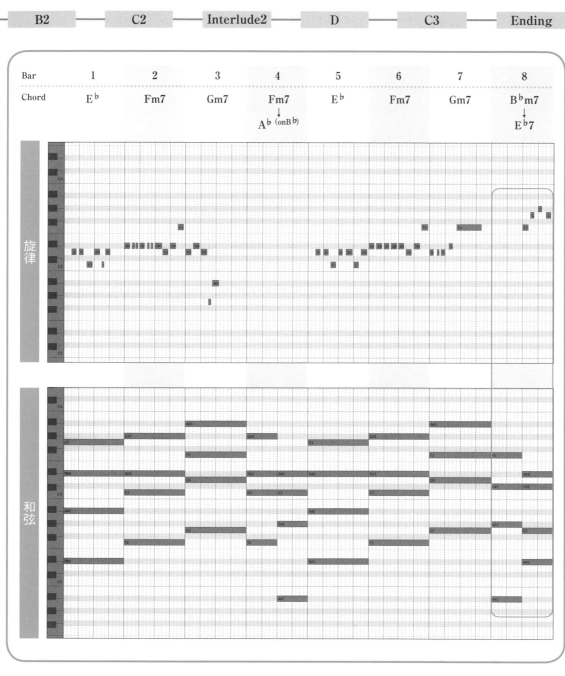

A1 A2 使用的技巧

▶ 以持續低音和弦取代屬七和弦，讓和聲更帥氣

▶ 以副屬音二度—五度進行銜接B 旋律

本節重點

▶ 以來回進行的和弦，表現團團轉的煩惱

B1 B2 煩惱時的焦躁意象

在 B 旋律裡，既沒有解決煩惱，也沒有拋開煩惱……而是延續 A 旋律產生的煩惱，表現出讓人不安的意象。相較於 A 旋律有進入小調的感覺，所以使用了 E♭調的平行調 C 小調。於是前 4 小節形成了 A♭-G7-Cm-F7。

後半是描述漸漸想通的過程，所以轉調至 G♭。從轉調前的 C 小調的平行調 E♭調算起，G♭就是往上的小三度轉調。小三度轉調的特徵是可以保持曲子的自然流動。和弦進行則是 A♭m-D♭7-G♭，在 G♭大調裡就是二度─五度─一度進行。

這裡先來決定 C 旋律的調性。為了與 A 旋律維持一致的調性，C 旋律是以同調的 E♭大調與平行調 C 小調為主體。並且在 B 旋律的最後一小節使用 E♭調裡的二度─五度 Fm-B♭當作緩衝，如此一來就能漂亮地回到 E♭大調。

Image 3

色彩繽紛、輪廓分明又活潑的ＰＯＰ風

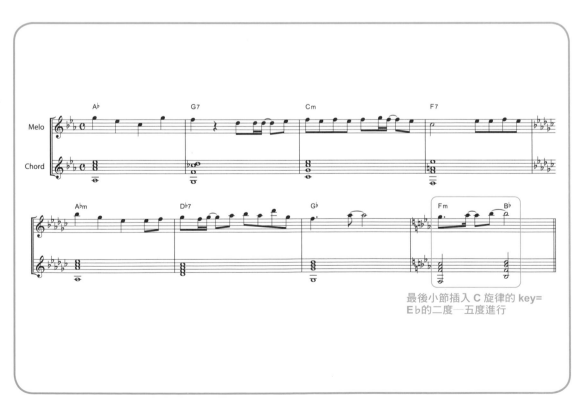

最後小節插入 C 旋律的 key= E♭的二度─五度進行

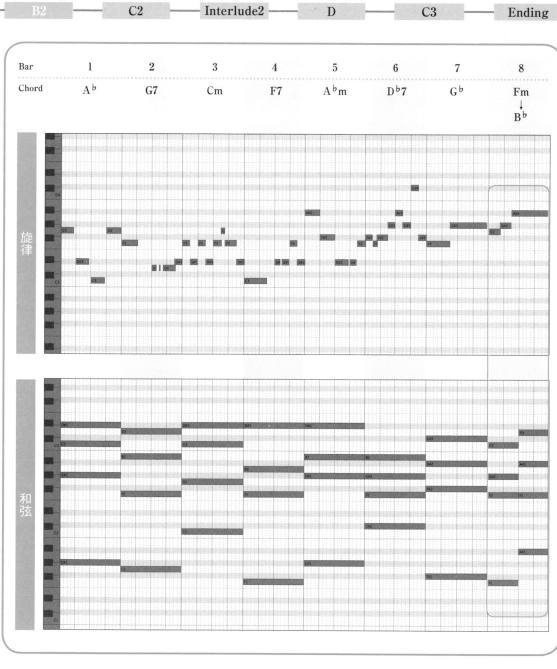

B1 B2 使用的技巧

▶ 小三度轉調

本節重點

▶ 以轉調表現心境變化

C1 C2 C3 表現出豁然開朗的心情

Intro1 — Intro2 — A1 — B1 — C1 — Interlude1 — A2

　　副歌部分將展開心境變化，有了「管他什麼煩惱！」、「現在高興就好了！」的想法。一般副歌都是分成四小節、八小節、或十六小節，這首曲子則不按常規樣式，分割成十二小節。

　　開頭的兩小節是 E♭大調下的流暢和弦進行 IV-V-IIIm-VIm，第 2 小節的結尾則使用了 Cm（E♭大調的平行調 C 小調下的 Im）開始的 Im-IVm-V7-Im，這也是流行音樂常用的和弦進行。將 Cm 和弦作為轉調前後的共用和弦，讓平行調的大小調音階得以交互出現。

　　第 5 小節之後，維持著和前四小節同樣的和弦進行，並且慢慢地帶向重新開始的情緒，直到第 6 小節都是使用相同的和弦。接下來的展開則以 E♭大調下的二度—五度—一度和弦 Fm-B♭-E♭接續下去。

　　這麼一來這首歌就有了美麗流動般的展開。然後為了將重新開始的念頭強調出來，在副歌最後重複了一次二度—五度—一度進行。

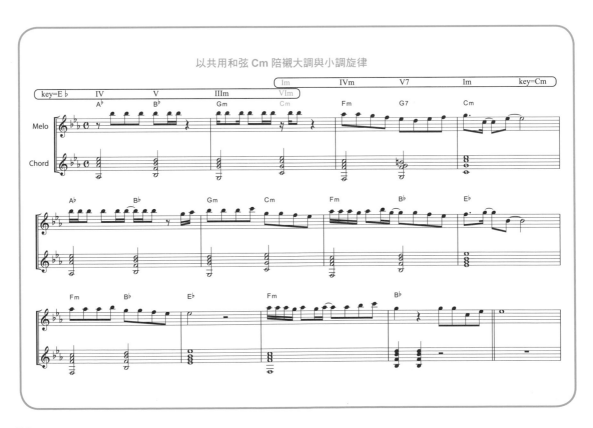

以共用和弦 Cm 陪襯大調與小調旋律

Image
3

色彩繽紛、輪廓分明又活潑的 POP 風

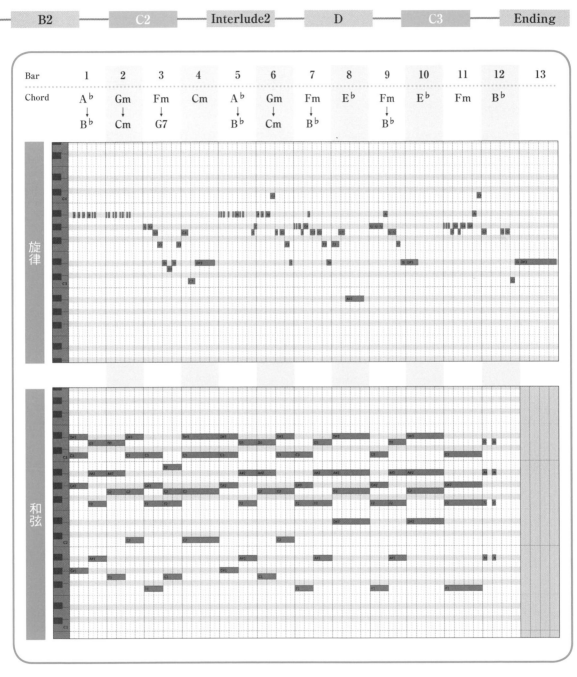

C1 C2 C3 使用的技巧

▶ 使用二度—五度—一度的和弦進行

本節重點

▶ 讓大小調交錯，營造出明暗變化

85

step 2-4

> ### D　回想陷入煩惱深淵的自己

Intro1 ─ Intro2 ─ A1 ─ B1 ─ C1 ─ Interlude1 ─ A2

　　我在最後的副歌（C3）前，插入象徵整首曲子中最「谷底」的 D 旋律。由於這段旋律在全曲中只出現一次，所以就以完全不同於前面 A 旋律、B 旋律、C 旋律的意象，來譜寫這段旋律！

　　到目前為止都以 E♭大調為主，以營造出明朗的氣氛，但在 D 旋律則想使用小調音階，展現混沌不清的印象。所以前半四小節使用了同主調的 E♭小調。大調的同主調轉調成小調，能讓曲子帶來截然不同的氛圍。第 5 ～ 6 小節再轉調至低兩度的 C♯小調，讓情緒有跌入谷底的感覺。

　　最後兩小節為了銜接後面 C 旋律的 E♭大調，而使用 E♭調的二度—五度進行。

Image 3

色彩繽紛、輪廓分明又活潑的ＰＯＰ風

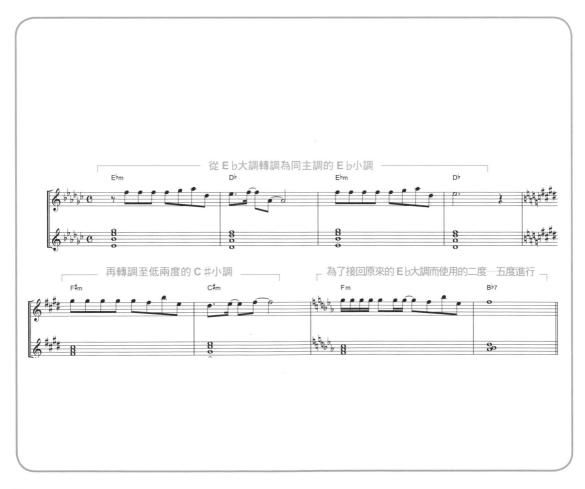

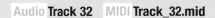

D 使用的技巧

▶ 同主調的轉調

本節重點

▶ 反覆使用小調轉調，來表現谷底狀態

將旋律配上歌詞

在譜寫歌詞時，常發生各主題的兩段段落字數不一的情況，通常這種情況就需要因應歌詞修改旋律分配。當然有時候也會配合旋律來修改歌詞，但這首曲子只修改了旋律。

改動幅度最多的是 C 旋律部分。雖然 C 旋律反覆了三次，但 C1 與 C3 的歌詞相同，相對較沒有什麼問題。所以主要是針對 C2 字數不同地方，重新分割旋律，以符合歌詞字數。此外，音符太短也會讓曲子難唱，所以詞曲能不能朗朗上口也是重點。

被瞬間的聲音吞沒吧

那時候我曾被小小的小小的某些事情的層層累積
so re wa ho n no chi i sa na chi i sa na na ni ka no tsu mi ka sa ne

某個晚上　煩惱種子突然打開不斷迴繞在我周遭
a ru yo ru　　ta ne ga ha ji ke te a chi ko chi to n de tta

這是我前所未有的體驗
ko n na ko to ha ji me te de

我也不知應該怎麼辦才能走出來
do shi ta ra i i no ka wa ka ra na i

如果這樣的事情能夠在更早更早以前察覺就好了呢
hi ta su ra ki zu ku no ga mo tto mo tto ha ya ke re ba to o mo u

打開字典翻過一頁又過一頁地找
bo ku no ji sho wa me ku tte mo me ku tte mo

就是沒有任何可能的解答
ko ta e ga de te ko na i n da

雖然我感到迷惘否定了自己各式各樣的想法
to ma do tte hi te i shi te a ta ma o hu tte mi ru ke do

卻也發現自己已無法從現實中
tsu ki tsu ke ra re ru ge n ji tsu ka ra

移開自我懷疑的目光
mo me o so ra se na i

就這樣讓我的心被瞬間的聲音吞沒吧
se tsu na no o to ni no ma re te o bo re yo

我想這或許就是人家說的危險區域的最後一道防線了吧
so re wa ki e n na e ri a he no ku gi ri da tta no ka mo shi re na i

某天早上　前所未見的另一個世界出現在我眼前
a ru a sa mi　　ta ko to mo na i se ka i ga me no ma e ni

這是我前所未有的體驗
ko n na ko to ha ji me te de

我也不知應該怎麼辦才能走出來
do shi ta ra i i no ka wa ka ra na i

走在吊橋上哪有不搖搖晃晃的道理呢　可是我又回頭想
i shi ba shi wa ta ta i te wa ta ru ha zu jya na ka tta no ka　de mo ne

打開字典看過一頁頁又過一頁頁地找
bo ku no ji sho wa hi ra i tte mo hi ra i tte mo

就是沒有任何可能的答案
he n ji shi te ku re na i n da

用常理判斷還是理性思考都無法清楚解釋的那種煩惱
ri ku tsu to ka ri se i to ka de ka ta zu ke ra re na i na ni ka ga

正在不斷地朝我逼近
bo ku o o shi yo se te ku

所以只有凝視現在
i ma da ke mi tsu me te

就這樣讓我的心被瞬間的聲音吞沒吧
se tsu na no o to ni no ma re te o bo re yo

我已無法回到像以前一樣的那種習以為常的生活
mo i ze n no yo ni su go su　hi bi ni wa mo do re na i

當我睡不著的時候只有種
ne mu re nu to ki o ka zo e ru

想把一切都破壞殆盡的衝動
ta ta ki ko wa shi ta i sho do

打開字典翻過一頁又過一頁地找
bo ku no ji sho wa me ku tte mo me ku tte mo

就是沒有任何可能的解答
ko ta e ga de te ko na i n da

雖然我感到迷惘否定了自己各式各樣的想法
to ma do tte hi te i shi te a ta ma o hu tte mi ru ke do

卻也發現自己已無法從現實中
tsu ki tsu ke ra re ru ge n ji tsu ka ra

移開自我懷疑的目光
mo me o so ra se na i

就這樣讓我的心被瞬間的聲音吞沒吧
se tsu na no o to ni no ma re te o bo re yo

step 4-1

Intro1　Intro2　譜寫前奏

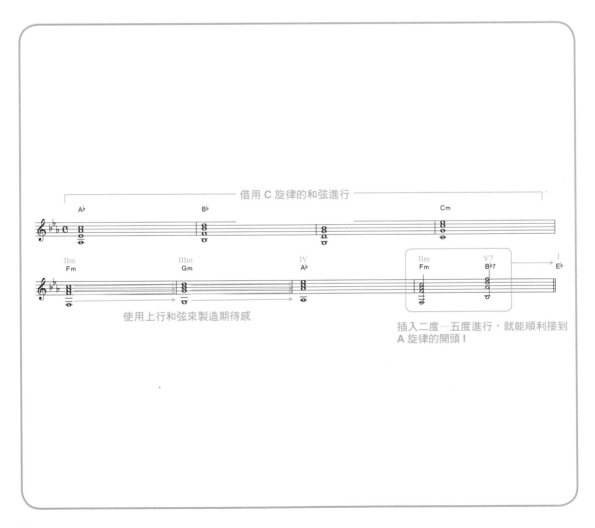

Intro1 ── Intro2 ── A1 ── B1 ── C1 ── Interlude1 ── A2

　　這首曲子的前奏被我分成兩段。一開始的四小節只用節奏吸引聽者（ Intro1 ），第 5 小節以後再加入其他樂器，帶出眼前的世界突然改變的意象（ Intro2 ）。

　　在 Intro2 會運用到常見的前奏類型，也就是直接借用副歌的和弦進行。不過，只使用副歌的和弦進行會使曲子顯得趣味不足，所以讓原本兩拍一個變化的和絃，變成一小節一個變化。

　　後半的四小節裡，以 IIm-IIIm-IV 的上行和弦，帶動聽者對主題旋律的期待感。最後的一小節如果放進 B♭，等於讓 IIm 上升到 V，在增加期待感的同時，也與 A 旋律開頭形成二度─五度──一度進行。

Image
3

色彩繽紛、輪廓分明又活潑的ＰＯＰ風

借用 C 旋律的和弦進行

| A♭ | B♭ | | Cm |
| IIm Fm | IIIm Gm | IV A♭ | IIm Fm | V7 B♭7 | I E♭ |

使用上行和弦來製造期待感

插入二度─五度進行，就能順利接到 A 旋律的開頭 I

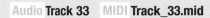

Intro1 Intro2 使用的技巧

▶ 運用副歌的和弦譜寫前奏

本節重點

▶ 利用節奏展開前奏，能夠帶來震撼感

step 4-2

Intro1 ── Intro2 ── A1 ── B1 ── C1 ── Interlude1 ── A2

為了讓 C 旋律的結尾音 Mi♭能延續到間奏開頭，而將包含 Mi♭在內的組成音 A♭和弦放在最前面。A♭是 E♭調下的四度（下屬音）和弦。

然後，藉由 IV-IIIm-IIm-I-(♭VII)-VIm 漸漸下行，讓 C 旋律的高昂氣氛能夠稍微冷靜。

降到 6 度之後，後面小節改成兩拍為單位，以帶有加速感的 IIm-IIIm-IVm-Vm 和弦，接回到 A 旋律的 I（1 度）。

最後的 A♭m-B♭m 正好是下屬小調與屬音小調，是從同主調的小調借用的和弦。

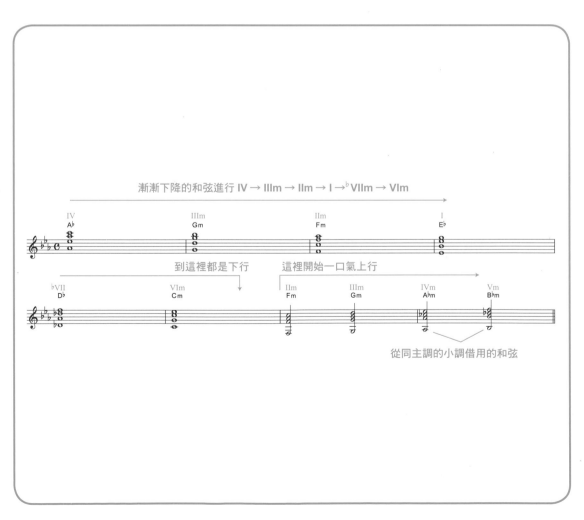

漸漸下降的和弦進行 IV → IIIm → IIm → I →♭VIIm → VIm

到這裡都是下行　　這裡開始一口氣上行

從同主調的小調借用的和弦

色彩繽紛、輪廓分明又活潑的ＰＯＰ風

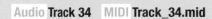

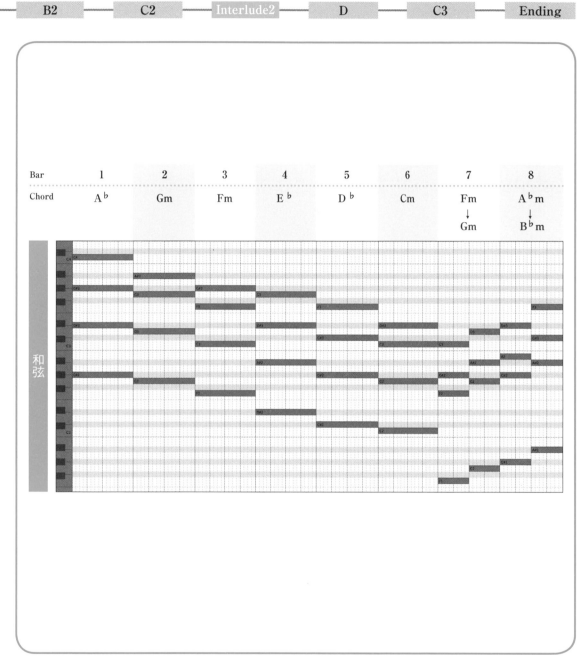

Bar	1	2	3	4	5	6	7	8
Chord	Ab	Gm	Fm	Eb	Db	Cm	Fm ↓ Gm	Abm ↓ Bbm

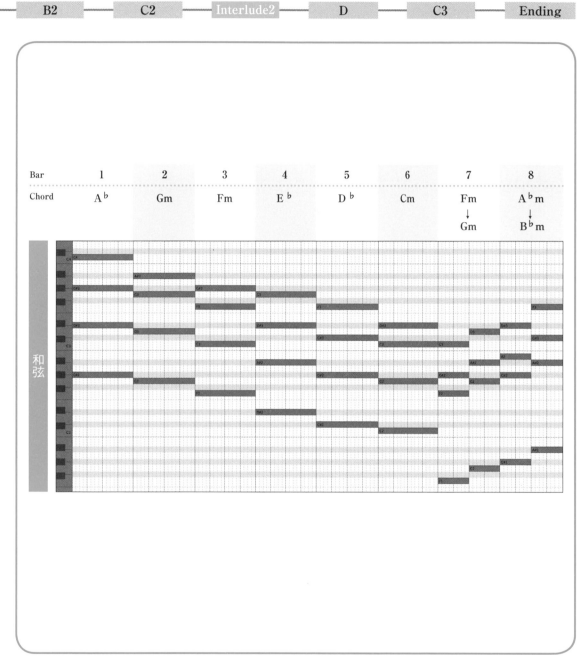

Interlude 1 Interlude 2 使用的技巧

▶ 從同主調的小調借用和弦

本節重點

▶ 利用和弦的下行→上行，表現出冷靜與加速

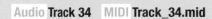

Ending 譜寫尾奏

結尾部分反覆了 E♭調的 I-IV 和弦進行。這種和弦進行可以不斷反覆，相當好用，使用在譜寫尾奏，能夠增加全曲的「統整感」。

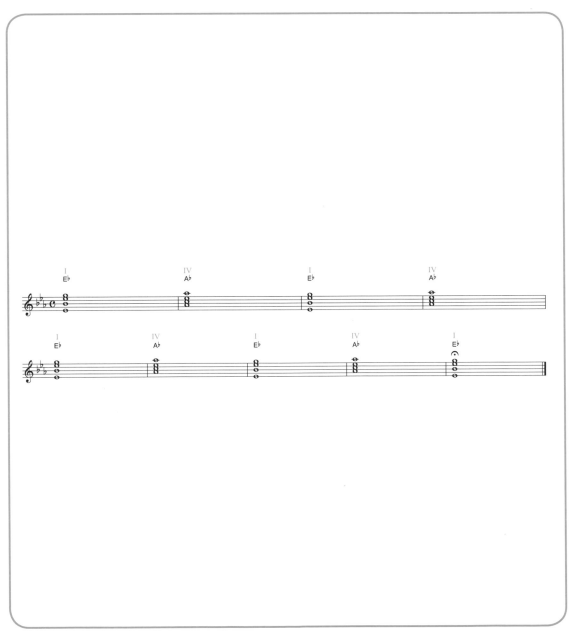

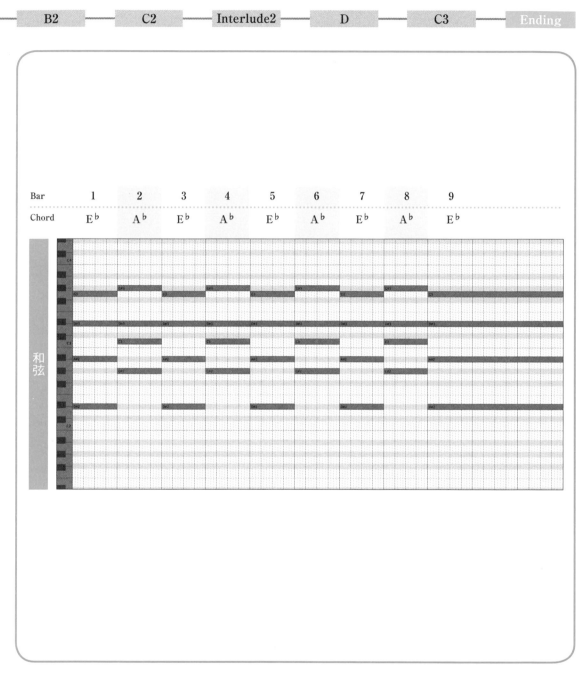

Ending 使用的技巧

▶ 使用兩個和弦的反覆做出簡單的尾奏

本節重點

▶ 利用I-IV 的反覆來強調「統整感」

Intro　修飾前奏的和弦

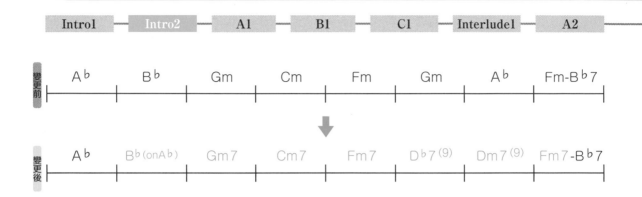

第 2 小節的 $B^{\flat (onA\flat)}$ 在持續前一小節和弦的低音下，雖然少了原來的 B^\flat 具有的單純明快感，卻能變成帶有複雜感的印象。當然，這是依照曲子的意象來選擇，所以不管使用哪個，都不能說是正解。這裡為了緊扣主題「煩惱」，而使用 $B^{\flat (onA\flat)}$ 強化意象。

第 6 小節的 $D^\flat 7^{(9)}$ 是 E^\flat 調的平行調 C 小調中的屬七（G7）的反轉和弦。加入這個和弦，能製造轉調至 C 小調的錯覺。第 7 小節的 $Dm7^{(9)}$ 是假定成 C 小調的同主調 C 大調裡的 $IIm7^{(9)}$。這種瞬間轉調就像突然進入另一個世界。

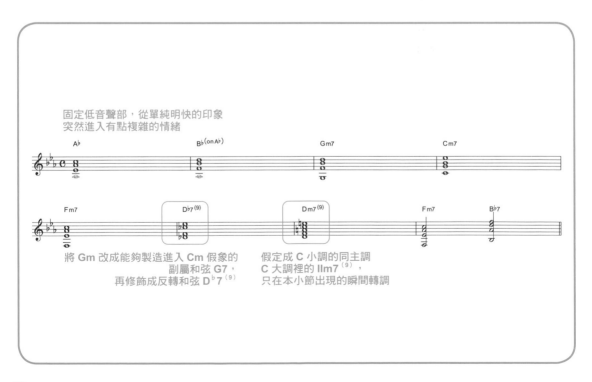

固定低音聲部，從單純明快的印象
突然進入有點複雜的情緒

將 Gm 改成能夠製造進入 Cm 假象的
副屬和弦 G7，
再修飾成反轉和弦 $D^\flat 7^{(9)}$

假定成 C 小調的同主調
C 大調裡的 $IIm7^{(9)}$，
只在本小節出現的瞬間轉調

Audio Track 36　**MIDI** Track_36.mid

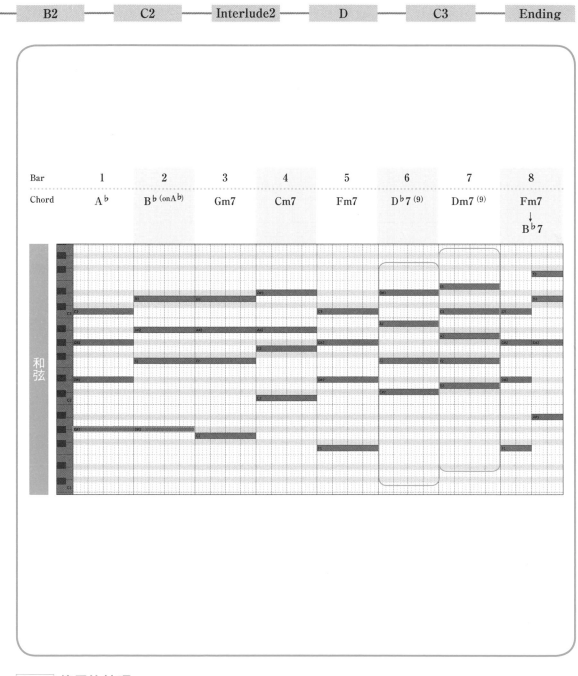

B2	C2	Interlude2	D	C3	Ending

Bar	1	2	3	4	5	6	7	8
Chord	Ab	Bb (onAb)	Gm7	Cm7	Fm7	Db7 $^{(9)}$	Dm7 $^{(9)}$	Fm7 ↓ Bb7

和弦

Intro 使用的技巧

▶ 有效使用瞬間轉調

本節重點

▶ 從單純明快的氣氛，朝較為複雜的方向進行修飾

97

C1 C2 C3 修飾 C 旋律的和弦

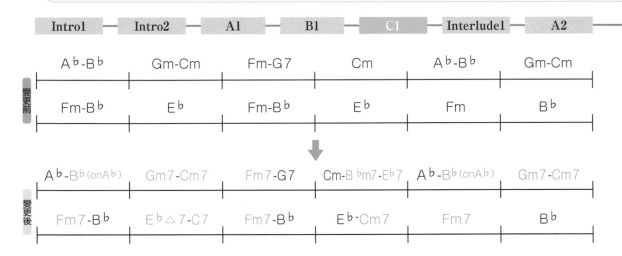

Image 3
色彩繽紛、輪廓分明又活潑的 POP 風

　　第 1 小節的 B♭⁽ᵒⁿᴬ♭⁾ 與 Intro2 相同。第 4 小節的第 3、第 4 拍 B♭m7-E♭7 則是使用副屬音的重組和音技巧。為了強調後面的 A♭，這裡將 I 的 E♭改為 E♭7，前面再加上副屬音的 IIm7，也就是 B♭m7，以形成二度─五度進行，這樣一來就比一小節只使用 Cm 更能呈現出複雜的意象。同樣的，第 8 小節與第 10 小節都各自加上 C7 與 Cm7，比起一小節一變化更能表現細緻的情感，製造出令人興奮的緊張感。

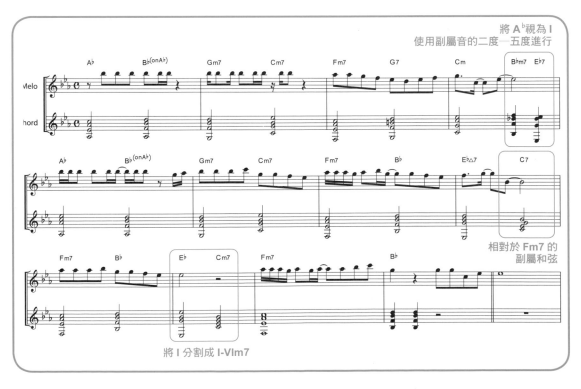

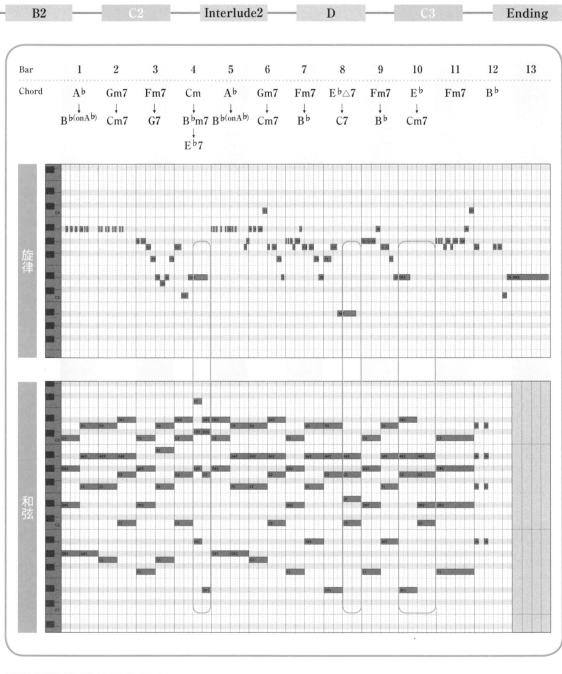

C1 C2 C3 使用的技巧

▶ 使用副屬音的二度─五度進行，將一個和弦細分出多個和弦

本節重點

▶ 分割和弦並做出複雜的意象

step 5-3

D 修飾 D 旋律的和弦

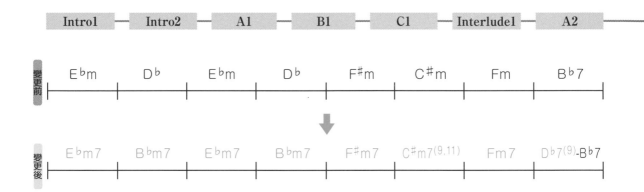

| Intro1 | Intro2 | A1 | B1 | C1 | Interlude1 | A2 |

變更前

| E♭m | D♭ | E♭m | D♭ | F♯m | C♯m | Fm | B♭7 |

變更後

| E♭m7 | B♭m7 | E♭m7 | B♭m7 | F♯m7 | C♯m7(9.11) | Fm7 | D♭7(9)-B♭7 |

　　第 2、第 4 小節的 B♭m7 是在原來的 D♭和弦（三和音）底下直接加上根音 B♭而成。即使上面的三個音相同，光靠根音的改變，就可以形成更動聽的和聲。

　　第 8 小節不單純以 B♭7 解決，而是插入小三度上的屬和弦 D♭7 (9)，以呈現更複雜的情感。

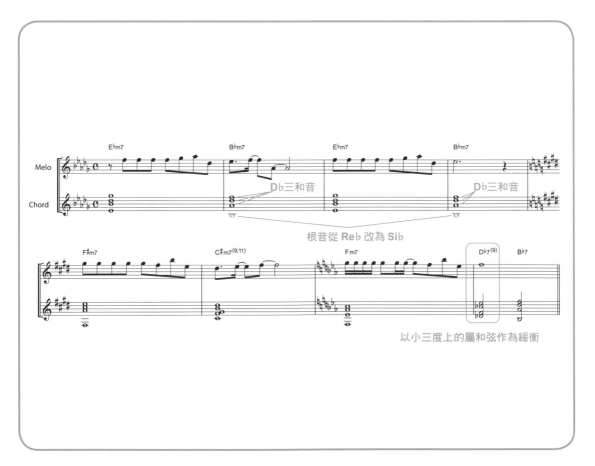

B2 — C2 — Interlude2 — D — C3 — Ending

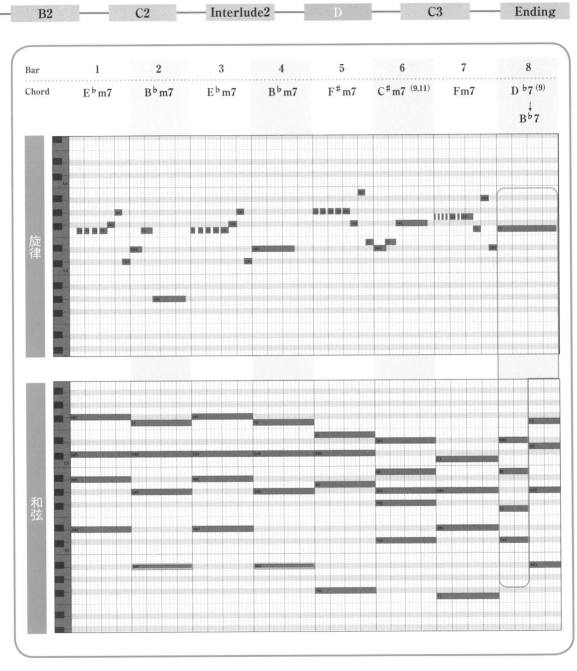

Bar	1	2	3	4	5	6	7	8
Chord	E♭m7	B♭m7	E♭m7	B♭m7	F♯m7	C♯m7 (9,11)	Fm7	D♭7 (9) ↓ B♭7

旋律

和弦

D 使用的技巧

▶ 以小三度的屬和弦作為重音使用

本節重點

▶ 重新思考根音的動態

Ending　修飾尾奏的和弦

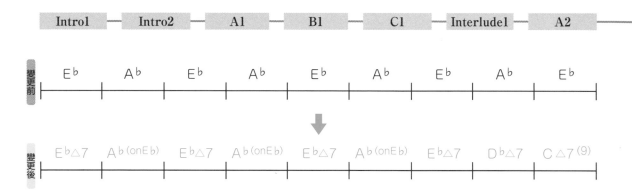

Intro1	Intro2	A1	B1	C1	Interlude1	A2

變更前

| E♭ | A♭ | E♭ | A♭ | E♭ | A♭ | E♭ | A♭ | E♭ |

變更後

| E♭△7 | A♭(onE♭) | E♭△7 | A♭(onE♭) | E♭△7 | A♭(onE♭) | E♭△7 | D♭△7 | C△7(9) |

　　首先請注意第 2、第 4、第 6 小節的 A♭(onE♭)。這幾個小節都使用了持續低音（pedal point），來強調曲子的「安穩」與「結尾感」，這種手法很適合用於結尾的和弦進行。

　　第 7 ～ 8 小節則直接以 △ 7th 形式平行下降，並在完全不同的調性（C 大調的 I）結束。在沒有特別旋律，也不受限於和弦進行的情況下，就可以使用這樣的變化。

色彩繽紛、輪廓分明又活潑的ＰＯＰ風

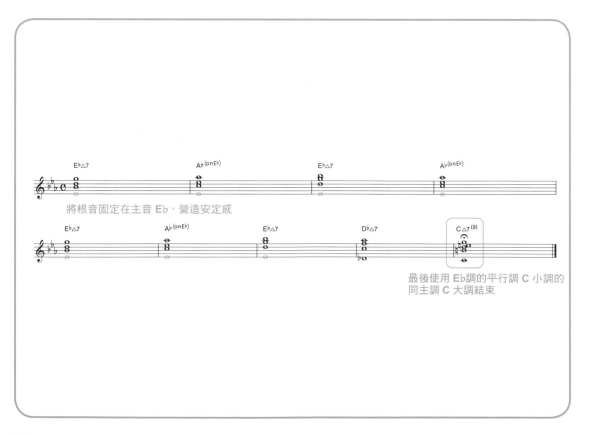

將根音固定在主音 E♭，營造安定感

最後使用 E♭調的平行調 C 小調的
同主調 C 大調結束

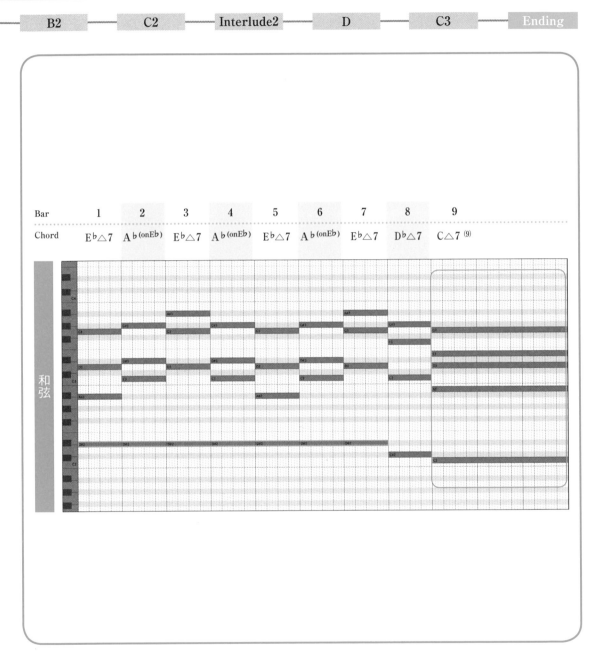

Bar	1	2	3	4	5	6	7	8	9
Chord	$E^b\triangle7$	$A^{b(onE^b)}$	$E^b\triangle7$	$A^{b(onE^b)}$	$E^b\triangle7$	$A^{b(onE^b)}$	$E^b\triangle7$	$D^b\triangle7$	$C\triangle7^{(9)}$

B2　C2　Interlude2　D　C3　Ending

和弦

Ending 使用的技巧

▶ 以持續低音修飾

▶ 結尾以不同調性結束

本節重點

▶ 使用持續低音來表現安定與結尾感

完成！

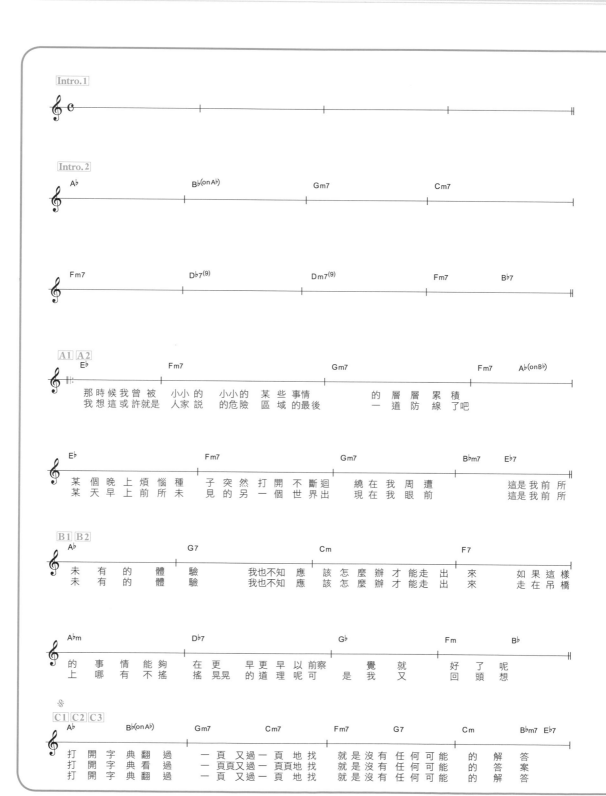

Intro.1

Intro.2
A♭ B♭(onA♭) Gm7 Cm7

Fm7 D♭7(9) Dm7(9) Fm7 B♭7

A1 A2
E♭ Fm7 Gm7 Fm7 A♭(onB♭)
那 時 候 我 曾 被　小 小 的　小 小 的 某 些 事 情　　　的 層 層 累 積
我 想 這 或 許 就 是　人 家 說　的 危 險 區 域 的 最 後　　一 道 防 線 了 吧

E♭ Fm7 Gm7 B♭m7 E♭7
某 個 晚 上 煩 惱 種　子 突 然 打 開 不 斷 迴　繞 在 我 周 遭　　這 是 我 前 所
某 天 早 上 前 所 未　見 的 另 一 個 世 界 出　現 在 我 眼 前　　這 是 我 前 所

B1 B2
A♭ G7 Cm F7
未 有 的 體 驗　　我 也 不 知 應　該 怎 麼 辦 才 能 走 出　來　　如 果 這 樣
未 有 的 體 驗　　我 也 不 知 應　該 怎 麼 辦 才 能 走 出　來　　走 在 吊 橋

A♭m D♭7 G♭ Fm B♭
的 事 情 能 夠　在 更　早 更 早 以 前 察　覺　就　好 了 呢
上 哪 有 不 搖　搖 晃 晃 的 道 理 呢 可　是 我 又　回 頭 想

§
C1 C2 C3
A♭ B♭(onA♭) Gm7 Cm7 Fm7 G7 Cm B♭m7 E♭7
打 開 字 典 翻 過　一 頁 又 過 一 頁 地 找　就 是 沒 有 任 何 可 能　的 解 答
打 開 字 典 看 過　一 頁 頁 又 過 一 頁 頁 地 找　就 是 沒 有 任 何 可 能　的 答 案
打 開 字 典 翻 過　一 頁 又 過 一 頁 地 找　就 是 沒 有 任 何 可 能　的 解 答

為了與主旋律如影隨形而使用弦樂器的音色來演奏副旋律，是本曲最大的特徵。這種手法能應用在各種曲風的編曲上。想襯托主旋律就必須做出優美的副旋律。

Image 4

平易近人又有未來感的
電音POP 風

～走出困惑邁向未來的意象

Audio Track 40　　譜寫出像
這樣的曲子！

這種充滿近未來感又容易親近的電音流行曲，
是日本流行歌曲常見的風格。這首歌是利用富
律動感的節奏與鮮明音色的陪襯，描繪主角掙
脫迷惘的過程。

step 1

構思曲子的組成

這首曲子除了各個段落的內容，也在架構上下了一些工夫，以強化本曲想表達的意象。

Intro1	利用重複樂段衍生的前奏，來吸引聽眾的興趣
Intro2	導入旋律
A1	迷惘中的意象
B1	想要走出迷惘的意象
A2	重複 A B 加深主題的印象
B2	
C1	表現出眼前一片光明，充滿希望的景象
Intro1	反覆 Intro1 Intro2 作為間奏
Intro2	
A3	再重複一次主題，但不需要像第一段
B3	（ A1 + B1 ）那樣咄咄逼人，
C2	所以 A B 只重複一次
Interlude	以第一次出現的間奏，來改變氛圍
C3	將 C1 前半的 8 小節融入到間奏的氛圍
C4	回到原來 C1 的感覺，後半 8 小節
Ending	重複 Intro1 作為結尾，結束全曲

下一頁將從組合和弦與旋律細細解說。

step 2-1

A1　A2　A3　陷入迷惘的主角

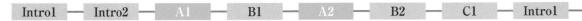

Intro1 ── Intro2 ── A1 ── B1 ── A2 ── B2 ── C1 ── Intro1 ──

　　A 旋律的基本動機（motif），是 D 調下的 Im-♭VI 反覆。這裡試圖只以兩個和弦，來表現煩惱中徘徊的樣子。

　　旋律藉由從 Dm（Im）的 9 度音 Mi 開始，營造出一種漂浮感。由於前半和後半一直反覆著相同的旋律，而容易顯得乏味，故稍微更動了音符的分配。

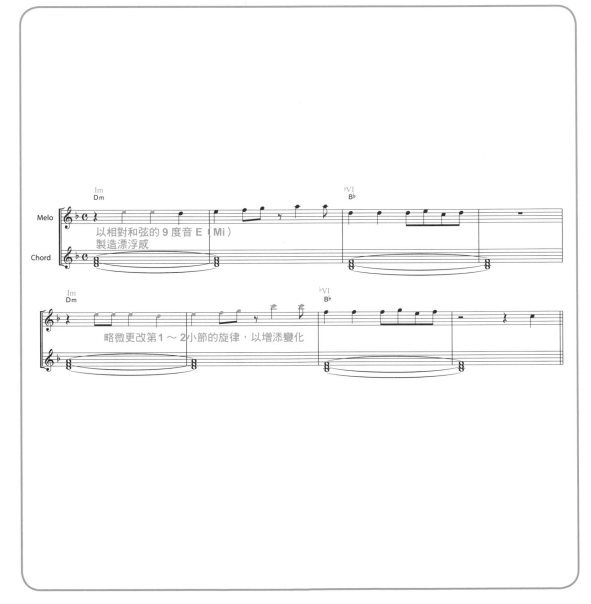

Image 4

平易近人又有未來感的電音ＰＯＰ風

Audio **Track 41**　MIDI **Track_41.mid**

Intro2 ── A3 ── B3 ── C2 ──Interlude── C3 ── C4 ──Ending

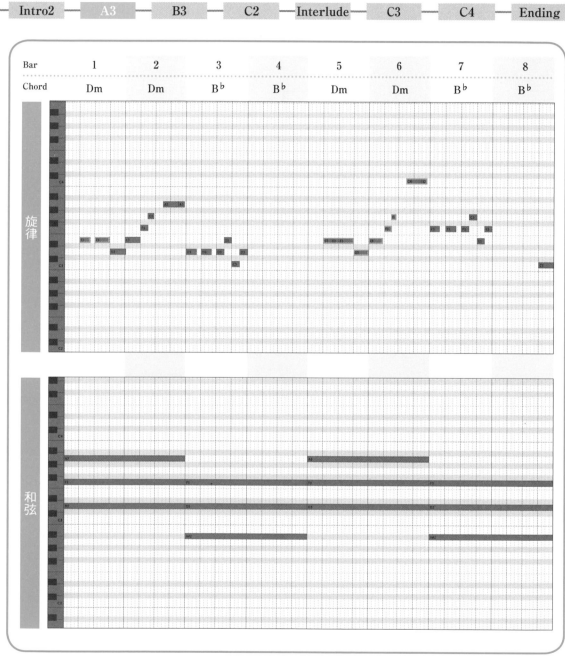

A1 A2 A3 **使用的技巧**

▶ 重複兩個和弦

▶ 使用引伸音的旋律

本節重點

▶ 以來來回回的和弦進行表現出迷惘的心情

B1 走不出困境的意象

前面的兩小節，使用 E♭調下的 IIm7-V7-I 進行，也就是一般常用的二度—五度—一度和弦進行。再加上平行調，就能形成優美的 E♭→ D♭轉調。這是一度全音大調的降轉調，開頭的二度—五度——度中的 I（E♭）同音小調 E♭m 開始，是這個段落的重點。旋律也沿著和弦進行譜寫成平行線，呈現一段美妙的轉調感！

後半 4 小節在 D 小調下的 IVm7-V-Im 進行後面，加上了能夠接回 A 旋律的 B♭。這個從 Dm 接到 B♭的進行，是借用 A 旋律的和弦進行，所以可以順利接回 A 旋律。旋律則以兩小節為單位譜寫而成。

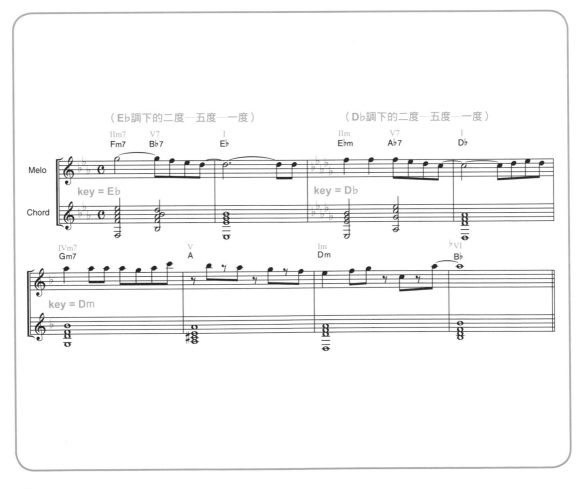

平易近人又有未來感的電音ＰＯＰ風

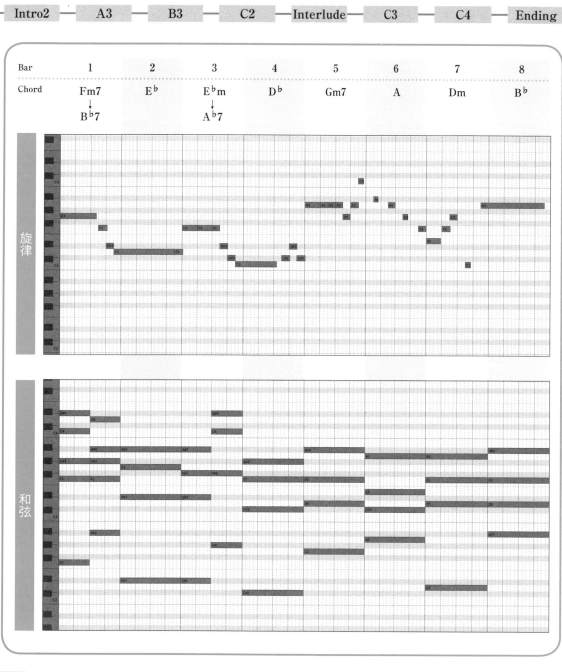

Intro2 — A3 — B3 — C2 — Interlude — C3 — C4 — Ending

Bar	1	2	3	4	5	6	7	8
Chord	Fm7 ↓ B♭7	E♭	E♭m ↓ A♭7	D♭	Gm7	A	Dm	B♭

旋律

和弦

B1 使用的技巧

▶ 活用二度—五度—一度的全音大調降轉調

本節重點

▶ 利用轉調表現複雜的心境

構思曲子的組成

譜寫主題的和弦進行與旋律

將旋律配上歌詞

譜寫前奏／間奏／尾奏

修飾和弦進行

完成

111

B2　B3　有了脫離困境的預感

Intro1 — Intro2 — A1 — B1 — A2 — B2 — C1 — Intro1

　　B 旋律的第二和第三次，是副歌前的重要段落，所以必須營造提振心情的感覺。但如果不能活用 B 旋律的第一次和弦進行，那麼整體感就會不佳，所以這裡精心設計了一番。

　　首先是第 1～6 小節，這六個小節採用與第一次的 B 旋律完全一樣的和弦進行。然後為了在這一段的結尾製造漸漸高亢的情緒，而將根音以 Re-Mi-Fa-Sol 漸漸上升的形式譜寫和弦（在 D 小調下的 Im-IIm-♭III-IV）。藉此表現出「要進入副歌了！」的氛圍。

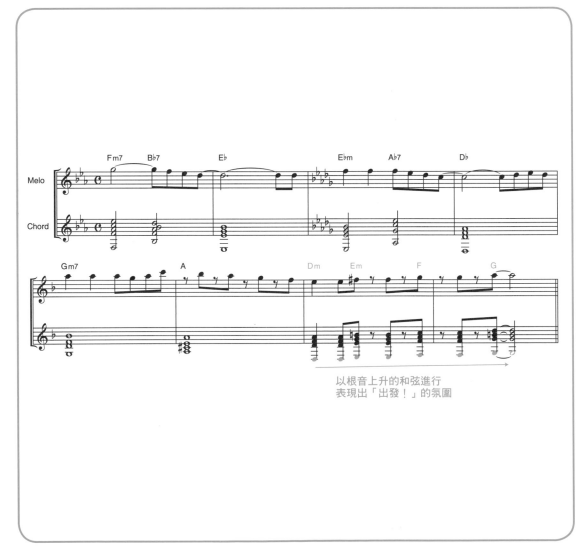

以根音上升的和弦進行
表現出「出發！」的氛圍

Image
4

平易近人又有未來感的電音 POP 風

Audio **Track 43**　MIDI **Track_43.mid**

構思曲子的組成

譜寫主題的和弦進行與旋律

將旋律配上歌詞

譜寫前奏／間奏／尾奏

修飾和弦進行

完成

Intro2 — A3 — B3 — C2 — Interlude — C3 — C4 — Ending

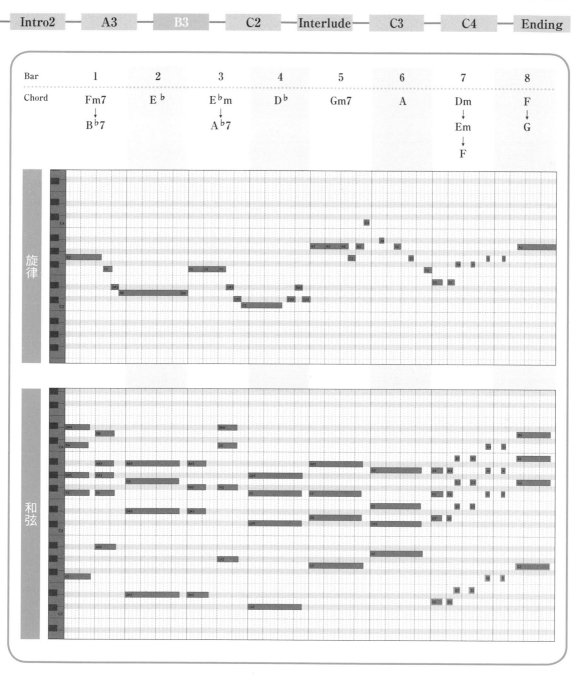

B2　B3　使用的技巧

▶ 以上升進行Im-IIm-ᵇIII-IV 表現出活力

本節重點

▶ 漸漸上升的和弦進行

C1　C2　表現走出困境的昂揚情緒

Intro1 — Intro2 — A1 — B1 — A2 — B2 — **C1** — Intro1

總算進入副歌部分 C 旋律，在此將 16 小節分作前後各八小節說明。

首先是前 8 小節，這裡以重複相同的樂句，加強段落的印象。旋律主軸是「Re Re Si Sol　La Sol　Re—Si Sol」，透過曲中最高音 Re 的反覆使用，製造曲子的高潮。

在 G 大調下的 IV-V-VI 上升和弦（C-D-Em）之後，加上 G 大調自然和弦裡沒有的 Dm7 與 G7。

這就是為了銜接後面 C 段落而使用的副屬音二度—五度和弦，將 G 大調的自然和弦 I（G）換成副屬和弦的 G7，前面再加上 C 調的 IIm7（Dm7），就形成二度—五度—一度（Dm7-G7-C）進行。

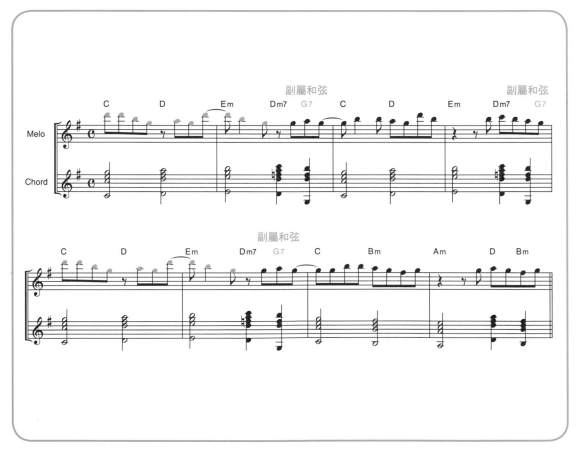

Intro2 → A3 → B3 → C2 → Interlude → C3 → C4 → Ending

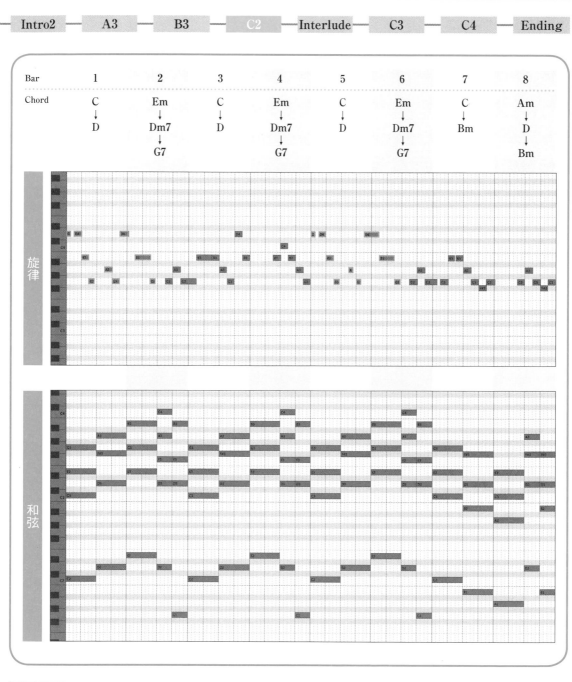

Bar	1	2	3	4	5	6	7	8
Chord	C ↓ D	Em ↓ Dm7 ↓ G7	C ↓ D	Em ↓ Dm7 ↓ G7	C ↓ D	Em ↓ Dm7 ↓ G7	C ↓ Bm	Am ↓ D ↓ Bm

C1　C2　使用的技巧

▶ 在自然和弦進行中加入副屬音，以製造變化

本節重點

▶ 透過相同樂句的反覆加強印象

115

C1　C2　C4　表現持續高昂的情緒

Intro1 — Intro2 — A1 — B1 — A2 — B2 — C1 — Intro1

　　副歌的後半 8 小節是藉由重新組合前半的和弦進行，來增加變化，使歌曲百聽不厭。

　　首先把第 3 小節的第 3、4 拍裡的原和弦 D 改成 B7。B7 具有副屬音特性的和弦，特別適合與後面的 Em 搭配。第 5 小節的第 3、4 拍也同樣將 D 改成 B7，製造出副屬音的「V7-Im 進行」。

　　這 8 小節也使用在結尾前的 C4 段落。與後面 P.118 的 C3 形成一組，構成一段副歌長度的段落。

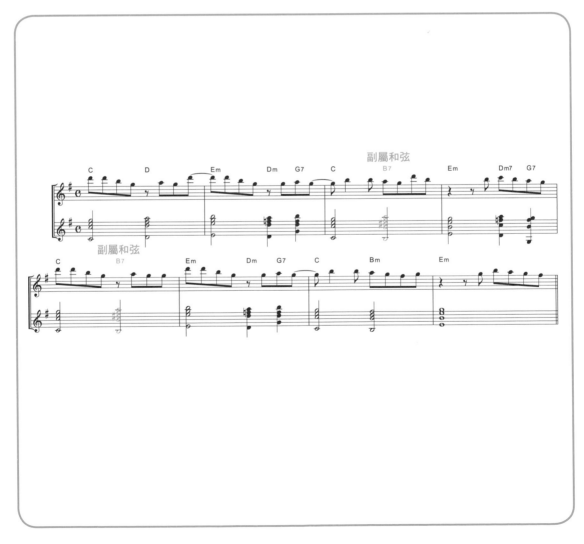

Image 4

平易近人又有未來感的電音ＰＯＰ風

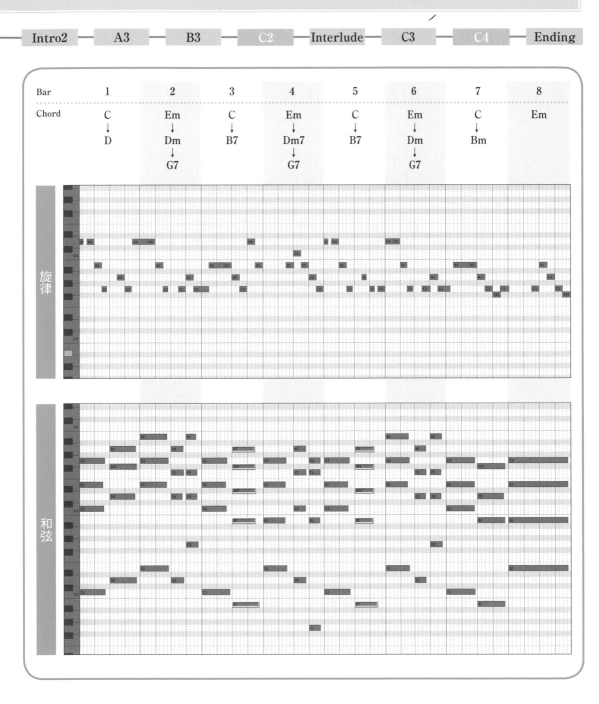

C1 C2 C4 使用的技巧

▶ 在反覆的和弦進行中，放入副屬音來增添變化

本節重點

▶ 副歌的前半與後半應避免單純地重複

C3 在反覆的副歌上加上變化

| Intro1 | — | Intro2 | — | A1 | — | B1 | — | A2 | — | B2 | — | C1 | — | Intro1 |

再反覆一次 A 旋律、B 旋律與 C 旋律之後的副歌——第三次副歌部分——，是這首歌曲最重要的段落。「重複的旋律」固然深入人心，但是如果與第一、二次的旋律一樣時，難免顯得乏味。

因此，這裡會使用重配和弦（reharmonize）的技巧。即使旋律相同，懂得使用不同和弦組合，也可以讓歌曲百聽不厭。換句話說，只要常常思考「這個旋律該搭配什麼樣的和弦進行呢？」並且預想各種組合方式，會對創作大有裨益。

所以 C3 是由副歌的前半 8 小節進行重配和弦所構成的段落。開頭的 4 小節是 G 調的循環和弦 IV-V-IIIm-VIm，並加上二度—五度——一度（IIm-V-I）組成。後面的 4 小節也是 IV-V-IIIm-VIm，再加上根音漸漸上升的 IIm-IIIm-IV-V 和弦進行，藉此製造再回到副歌（C4）的高漲氛圍。

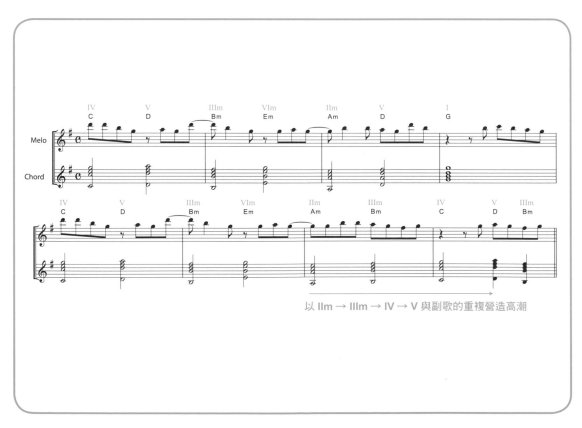

以 IIm → IIIm → IV → V 與副歌的重複營造高潮

平易近人又有未來感的電音POP風

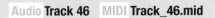

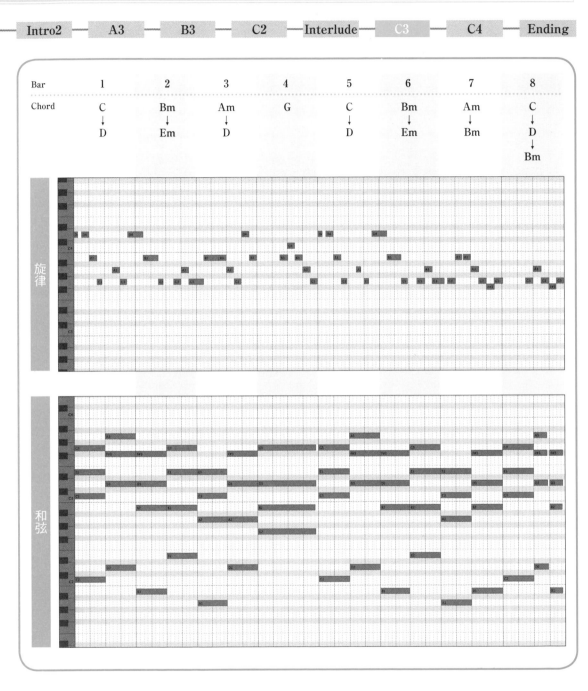

C3 使用的技巧

▶ 以重配和弦為反覆的副歌帶來變化

本節重點

▶ 加深反覆副歌的印象

119

將旋律配上歌詞

　　雖然這首曲子的 A 旋律的第一句歌詞，都用到了四字成語，但由於 A1 的字數比 A2 、 A3 略多，所以更動了一部分旋律。在其他段落也進行了些微修改。請參考右頁的譜例。

Gather Way

我總是在尋找著一個完好無瑕的自己
ka ze n mu ke tsu na ji bu n o sa ga shi te

隱藏表面的孤獨　在風雨中一路走來
sa bi shi sa ka ku shi te　a ru i te ki ta no

不知道何時　感到自己走偏了　還覺得
de mo i tsu ka　hi zu mi ka n ji te　so shi te

找不到自己該走的路　開始感到那苦惱
ho n to no wa ta shi wa do ko　ttsu ma yo i da shi ta

任何花言巧語堆在一起都有一種
bi ji re i ku o na ra be ta to ko ro de

一下子就會消失無蹤　虛幻不實的感受
mu na shi ku ki e yu ku　ha na ya ka na ki mo chi

不知道何時　我才能走出傷痛
de mo i tsu ka　i ta mi o ko e te

找出一條真正屬於自己的道路並且一直走下去
ho n to no wa ta shi no mi chi no ri o tsu ku ri da shi ta i

Gather way
不管誰都會　遇到煩惱而停滯不前　但是我現在
da re da tte　ta chi do ma ri na ya me ru　da ke do i ma

Bumpy road
照樣勇往直前　目標就是樹立在前面的　那一座碉堡
ta chi a ga ru yo　ta da hi to tsu no to ri de o　me za shi te ku

Gather way
加緊我的腳步　一心一意　直盯著前方　只有我的路
su pi – do a ge　hi ta su ra　ma e o mi ru　wa ta shi da ke

Bumpy road
仔細看一看眼前　朝彼岸一片燦爛星空
ho ra mi wa ta su to　ho shi zo ra no ka na ta he

現在我就要出發
u go ki da su i ma

就算想到旁若無人到頭來我的路
mu ga mu chu u ni ka n ga e ko n de mo

總還是由自己走　沒有人能擅自作主
wa ta shi no mi chi wa　ji bu n de ki me ru no

到底該往何方去？到現在還沒決定
do ko he mu ka u　　mo ku te ki chi wa ma da

心中仍然處於亂糟糟的一片
a ta ma no na ka ga gu cha gu cha de

毫無頭緒目的未明
wa ka ra na i ke re do

Gather way
不管誰都會　一心找著光明的未來　不斷地努力
da re da tte　a ka ru i mi ra i da ke　sa ga shi te ru

Bumpy road
照樣勇往直前　過去曾經迷惘受了傷　即便那時候
ta chi a ga ru yo　ma yo tte ki zu tsu i te　so n na hi mo

Gather way
加緊我的腳步　更加更加地　勇往直前　無論在何時
su pi – do a ge　mo tto mo tto　su su mu no　i tsu da tte

Bumpy road
也不再覺得害怕　自己的前途自己創造
mo u ko wa ku na i　wa ta shi ga ki me te ku no

Gather way
不管誰都會　遇到煩惱而停滯不前　但是我現在
da re da tte　ta chi do ma ri na ya me ru　da ke do i ma

Bumpy road
照樣勇往直前　目標就是樹立在前面的　那一座碉堡
ta chi a ga ru yo　ta da hi to tsu no to ri de o　me za shi te ku

Gather way
加緊我的腳步　一心一意　直盯著前方　只有我的路
su pi – do a ge　hi ta su ra　ma e o mi ru　wa ta shi da ke

Bumpy road
仔細看一看眼前　朝彼岸一片燦爛星空
ho ra mi wa ta su to　ho shi zo ra no ka na ta he

現在我就要出發
u go ki da su i ma

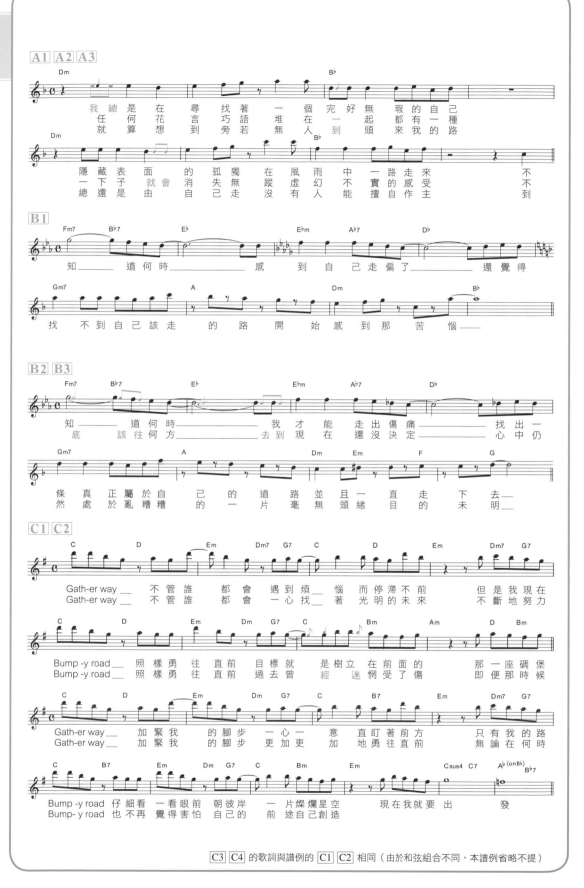

A1 A2 A3

Dm ... B♭

我 總 是 在 尋 找 著 一 個 完 好 無 瑕 的 自 己
任 何 花 言 巧 語 堆 在 一 起 都 有 一 種
就 算 想 到 旁 若 無 人 到 頭 來 我 的 路

Dm ... B♭

隱 藏 表 面 的 孤 獨 在 風 雨 中 一 路 走 來 不
一 下 子 就 會 消 失 無 蹤 虛 幻 不 實 的 感 受 不
總 還 是 由 自 己 走 沒 有 人 能 擅 自 作 主 到

B1

Fm7 B♭7 E♭ E♭m A♭7 D♭

知 道 何 時 感 到 自 己 走 偏 了 還 覺 得

Gm7 A Dm B♭

找 不 到 自 己 該 走 的 路 開 始 感 到 那 苦 惱

B2 B3

Fm7 B♭7 E♭ E♭m A♭7 D♭

知 道 何 時 我 才 能 走 出 傷 痛 找 出 一
底 該 往 何 方 去 到 現 在 還 沒 決 定 心 中 仍

Gm7 A Dm Em F G

條 真 正 屬 於 自 己 的 道 路 並 且 一 直 走 下 去
然 處 於 亂 糟 糟 的 一 片 毫 無 頭 緒 目 的 未 明

C1 C2

C D Em Dm7 G7 C D Em Dm7 G7

Gath-er way 不 管 誰 都 會 遇 到 煩 惱 而 停 滯 不 前 但 是 我 現 在
Gath-er way 不 管 誰 都 會 一 心 找 著 光 明 的 未 來 不 斷 地 努 力

C D Em Dm G7 C Bm Am D Bm

Bump -y road 照 樣 勇 往 直 前 目 標 就 是 樹 立 在 前 面 的 那 一 座 碉 堡
Bump -y road 照 樣 勇 往 直 前 過 去 曾 經 迷 惘 受 了 傷 即 便 那 時 候

C D Em Dm G7 C B7 Em Dm7 G7

Gath-er way 加 緊 我 的 腳 步 一 心 一 意 直 盯 著 前 方 只 有 我 的 路
Gath-er way 加 緊 我 的 腳 步 更 加 更 加 地 勇 往 直 前 無 論 在 何 時

C B7 Em Dm G7 C Bm Em Csus4 C7 A♭(onB♭) B♭7

Bump -y road 仔 細 看 一 看 眼 前 朝 彼 岸 一 片 燦 爛 星 空 現 在 我 就 要 出 發
Bump- y road 也 不 再 覺 得 害 怕 自 己 的 前 途 自 己 創 造

C3 C4 的歌詞與譜例的 C1 C2 相同（由於和弦組合不同，本譜例省略不提）

121

Intro1　譜寫前奏①

Intro1 — Intro2 — A1 — B1 — A2 — B2 — C1 — Intro1

　　曲子開頭的 8 小節以 C 調多利安調式（Dorian mode）的意象，反覆 Cm-F$^{(onG)}$ 和弦。這個和弦進行並非從主題旋律引用而來，而是前奏專屬的段落。C 調多利安調式也只出現在這個段落裡。在前奏使用不同於主題旋律的調性（key）或音階（scale）譜寫和弦，並且突然轉調，接到 A 旋律的這種手法，可以做出刺激的效果。

　　截至目前尚處於安靜的起始點，是銜接到 Intro2 的序章。

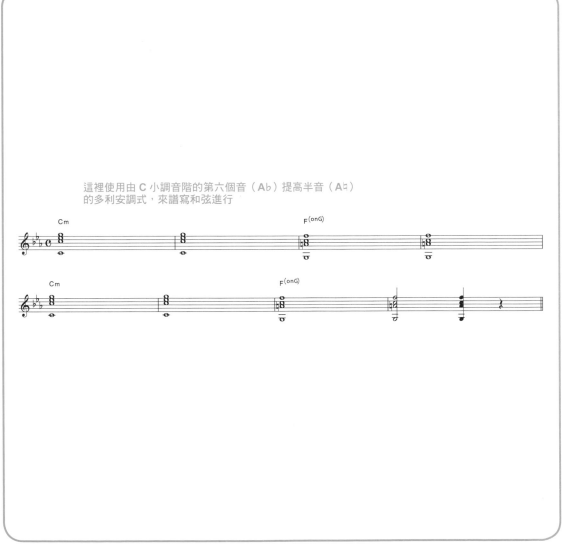

這裡使用由 C 小調音階的第六個音（A♭）提高半音（A♮）的多利安調式，來譜寫和弦進行

平易近人又有未來感的電音ＰＯＰ風

Image
4

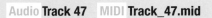

Audio **Track 47**　MIDI **Track_47.mid**

| Intro2 | A3 | B3 | C2 | Interlude | C3 | C4 | Ending |

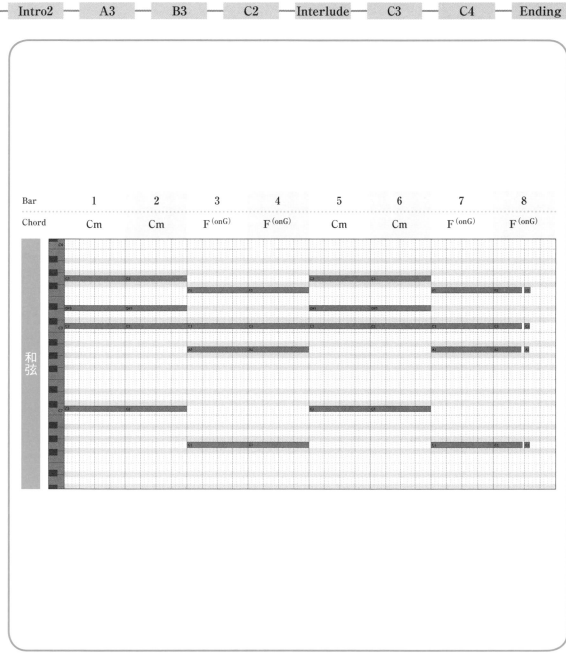

Intro1 使用的技巧

▶ 靈活運用多利安調式

本節重點

▶ 以完全不同於主題的和弦進行譜寫前奏

Intro2 譜寫前奏②

Intro1 — Intro2 — A1 — B1 — A2 — B2 — C1 — Intro1 —

　前奏 Intro2 必須能夠引起聽者對全曲的期待感，也就是作為預告曲子「正式開始」的作用。

　在 Intro2 的前半 4 小節，將前面 Intro1 的 兩小節一變化的和弦進行，細切為一小節一變化。如此一來，就可以改變節奏感，形成 Intro1 節奏緩和，進入 Intro2 後轉為輕快的感覺。只要善用這種技巧，就能變化出各式各樣的效果。

　接著，譜寫轉調至 A 旋律的 Dm 前的部分。第 5 ～ 6 小節是由 Cm-F$^{(onG)}$ 轉調到 E♭小調而成，後面再接 Gm7-A7，便能平穩地銜接 A 旋律的 Dm（D 小調下的 IVm7-V7-Im 進行）。

　依照這種方式譜寫而成的 Intro1 與 Intro2 ，也在第一段與第二段歌詞之間原封不動地作為間奏使用，不但不影響曲子的流暢度，更助於表現全曲的統一感。不過，為了豐沛旋律的情感，略微修改了 Intro2 的旋律。

Image 4

平易近人又有未來感的電音ＰＯＰ風

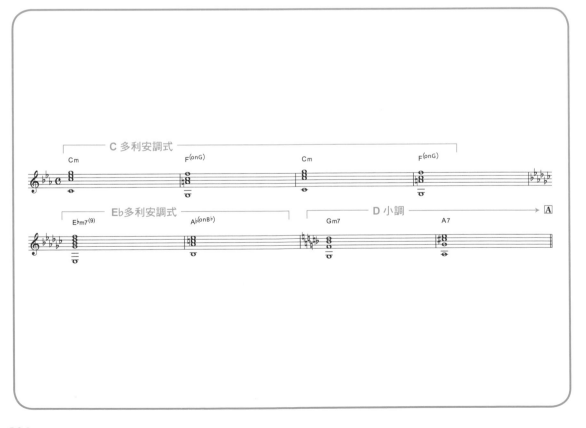

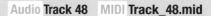

Intro2 使用的技巧

▶ 細分和弦變化的單位，以製造加速感

本節重點

▶ 間奏直接借用前奏的和弦，能製造劃一整體感

Interlude　譜寫間奏

Intro1 — Intro2 — A1 — B1 — A2 — B2 — C1 — Intro1

　　安排在第二段歌詞後的間奏，是與前面截然不同氛圍的段落。為了做出整首曲子中僅出現一次，卻又帶有整齊劃一印象的段落，所以重配了本段落的和弦。

　　本段落的重點在於，由第 8 小節的 C$^{(onD)}$ 與 Bm 和弦所組成的節奏「停拍」部分。這個停拍「恰恰（停頓一拍）恰──」，能為整首曲子增添些許變化，就像是強調「這裡是間奏喔」，所以旋律也與其他旋律段落有所不同。不妨試試看吧！

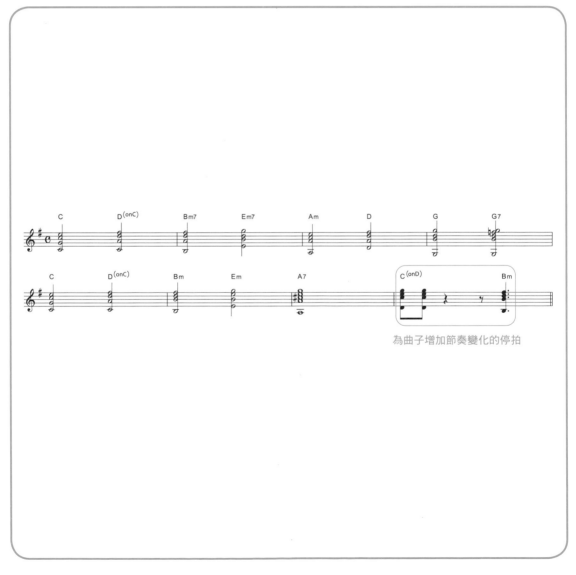

為曲子增加節奏變化的停拍

平易近人又有未來感的電音ＰＯＰ風

Audio **Track 49**　MIDI **Track_49.mid**

Intro2 — A3 — B3 — C2 — Interlude — C3 — C4 — Ending

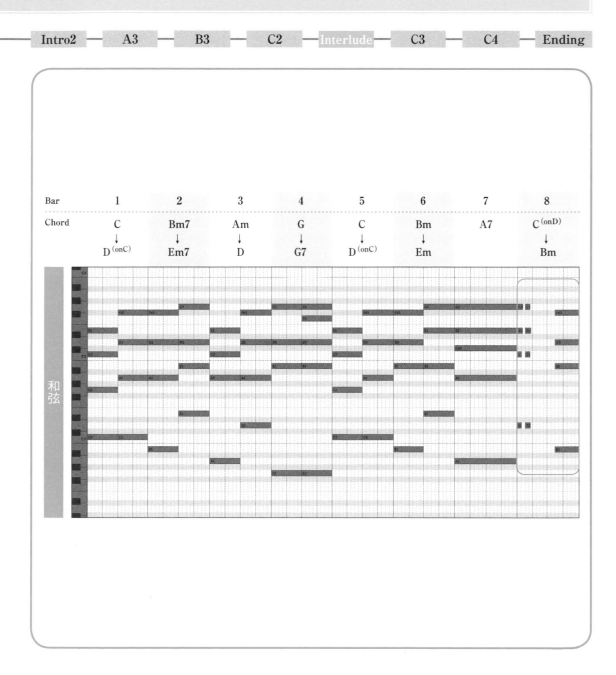

Bar	1	2	3	4	5	6	7	8
Chord	C ↓ D$^{(onC)}$	Bm7 ↓ Em7	Am ↓ D	G ↓ G7	C ↓ D$^{(onC)}$	Bm ↓ Em	A7	C$^{(onD)}$ ↓ Bm

和弦

Interlude 使用的技巧

▶ 間奏借用副歌的和弦

▶ 製造節奏上的停拍

本節重點

▶ 利用重配副歌和弦來譜寫間奏

構思曲子的組成　譜寫主題的和弦進行與旋律　將旋律配上歌詞　**譜寫前奏／間奏／尾奏**　修飾和弦進行　完成

127

Ending　譜寫尾奏

| Intro1 | — | Intro2 | — | A1 | — | B1 | — | A2 | — | B2 | — | C1 | — | Intro1 |

　　為了使全曲有一致感，尾奏採取直接借用間奏的和弦進行譜寫而成。和弦進行是 C 調多利安調式下的一度—五度的反覆，所以最後可用一度的 Cm 加上延音記號（⌢），結束整首曲子。（※）

　　雖然「調性一度延音」的終止，屬於最簡單的一種結尾方式，卻能帶來「終於結束了！」的氛圍效果。請各位務必加以活用。

　　※ 這裡為了使用調式（mode），所以以度數而非度名（degree name，又稱音級名）解說。我們在此將 F $^{(onG)}$ 的低音聲部視作五度的根音，也就是 G7 加上引伸音。

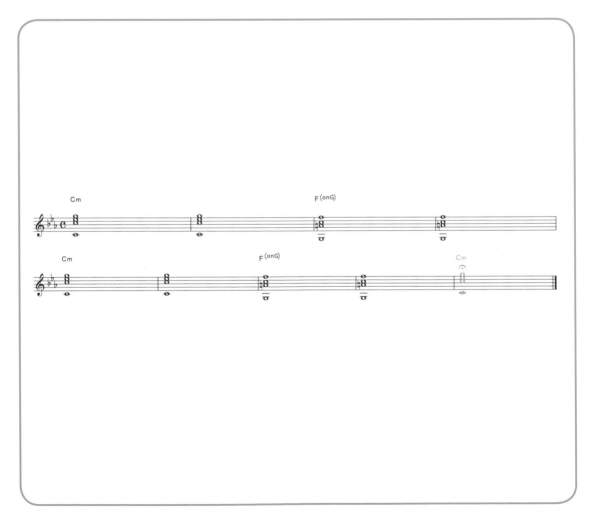

平易近人又有未來感的電音ＰＯＰ風

Intro2 ─ A3 ─ B3 ─ C2 ─ Interlude ─ C3 ─ C4 ─ **Ending**

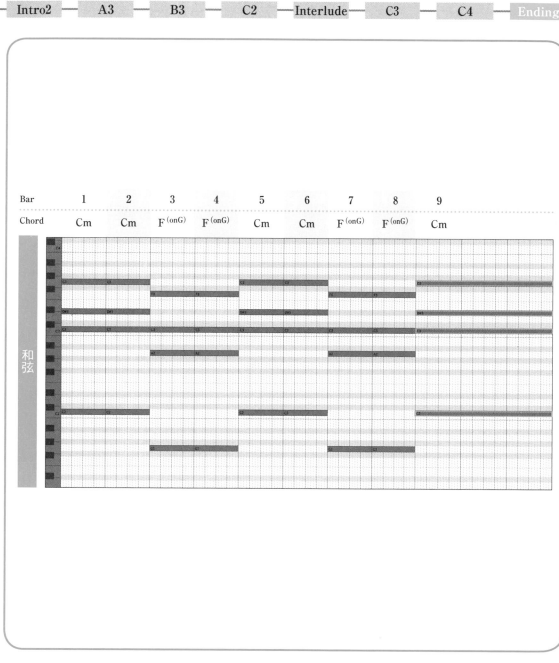

Bar	1	2	3	4	5	6	7	8	9
Chord	Cm	Cm	F$^{(onG)}$	F$^{(onG)}$	Cm	Cm	F$^{(onG)}$	F$^{(onG)}$	Cm

和弦

Ending 使用的技巧

▶ 使用一度延音結束曲子

本節重點

▶ 一度延音是簡單而有效的結尾手法

A1　A2　A3　修飾 A 旋律的和弦

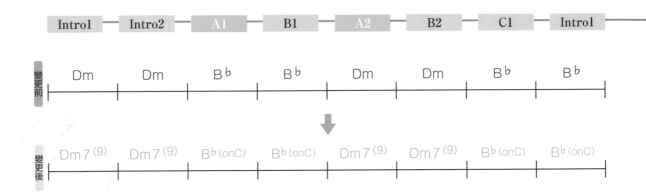

| Intro1 | Intro2 | A1 | B1 | A2 | B2 | C1 | Intro1 |

變更前：Dm　Dm　B♭　B♭　Dm　Dm　B♭　B♭

變更後：Dm7⁽⁹⁾　Dm7⁽⁹⁾　B♭(onC)　B♭(onC)　Dm7⁽⁹⁾　Dm7⁽⁹⁾　B♭(onC)　B♭(onC)

接下來進行和弦的修飾。首先是改變 A 旋律的和弦 B♭的根音，使之成為 B♭⁽onC⁾，並且編排出 Re Do Re Do……相鄰音的來回進行。

B♭⁽onC⁾是以和弦根音的高兩度音為低音的持續低音和弦（on-chord）。由於和弦組成中並沒有三度音，而無法區分大小調，所以在和弦的屬性上顯得模稜兩可，但正好適合表現 A 旋律的「迷惘」意象。

Image 4

平易近人又有未來感的電音 POP 風

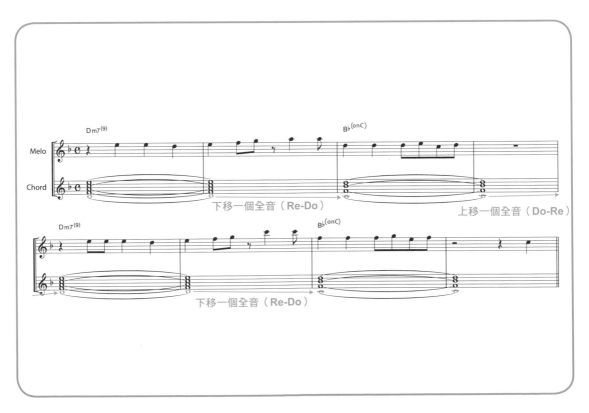

Audio **Track 51**　MIDI **Track_51.mid**

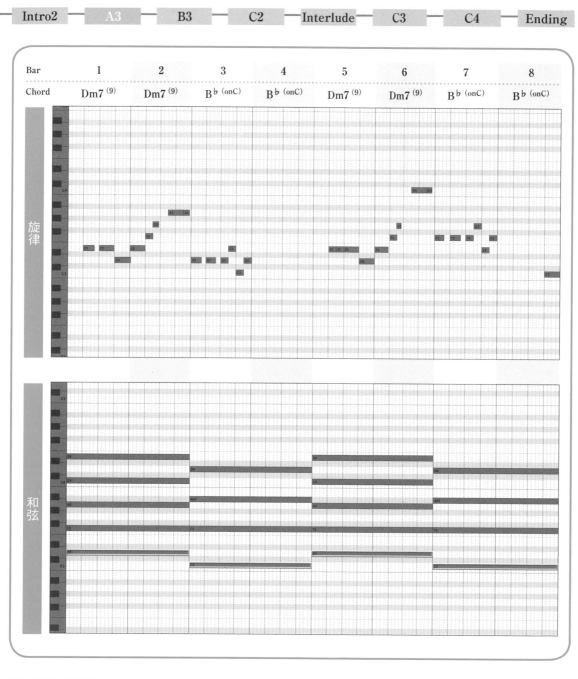

A1　A2　A3　使用的技巧

▶ 選用相鄰的根音

本節重點

▶ 使用能夠加強「迷惘」意象的和弦進行

B1　修飾 B 旋律的和弦①

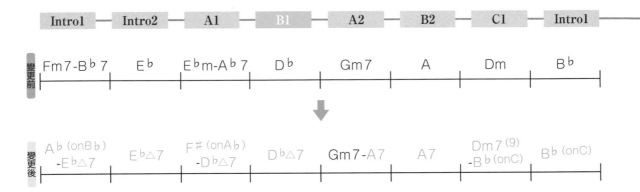

| Intro1 | Intro2 | A1 | B1 | A2 | B2 | C1 | Intro1 |

變更前

| Fm7-B♭7 | E♭ | E♭m-A♭7 | D♭ | Gm7 | A | Dm | B♭ |

變更後

| A♭(onB♭) -E♭△7 | E♭△7 | F#(onA♭) -D♭△7 | D♭△7 | Gm7-A7 | A7 | Dm7(9) -B♭(onC) | B♭(onC) |

　　首先將後半 4 小節「二度─五度─一度」（參照 P.110）中的「二度」拿掉，使之成為「五度─一度」進行（B♭7-E♭-A♭7-D♭），再將 B♭7 變成聽起來更酷炫的持續低音和弦 A♭(onB♭)。這裡的「一度」則改成四和音的大七和弦（Major Seventh）。

　　接著後半 4 小節，將最後一個小節的最後一個和弦的低音改成 C，使之成為 B♭(onC)，小節變換的部分也跟著旋律使用切分音（syncopation），表現出躍動感。

Image 4

平易近人又有未來感的電音ＰＯＰ風

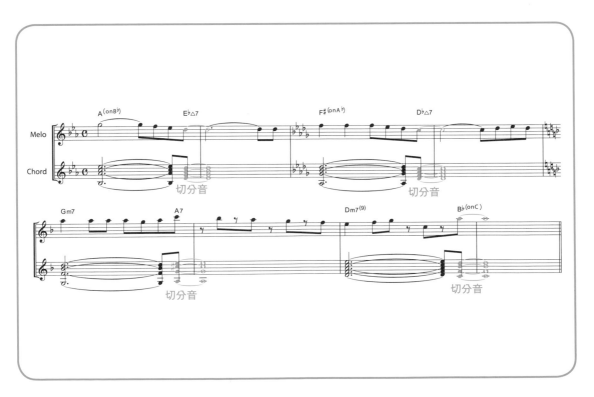

Audio **Track 52**　MIDI **Track_52.mid**

Intro2 — A3 — B3 — C2 — Interlude — C3 — C4 — Ending

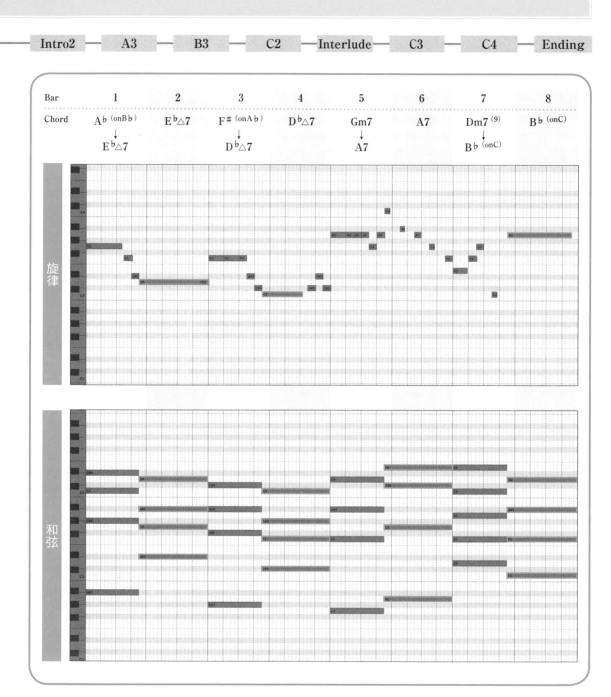

B1 **使用的技巧**

▶ 以減少和弦為目標的修飾法
▶ 以切分音表現躍動感

本節重點

▶ 拿掉「二度─五度─一度」的「二度」

B2 B3 修飾 B 旋律的和弦②

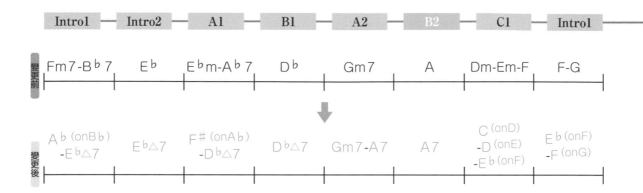

Intro1 — Intro2 — A1 — B1 — A2 — **B2** — C1 — Intro1

| 變更前 | Fm7-B♭7 | E♭ | E♭m-A♭7 | D♭ | Gm7 | A | Dm-Em-F | F-G |

| 變更後 | A♭(onB♭)-E♭△7 | E♭△7 | F♯(onA♭)-D♭△7 | D♭△7 | Gm7-A7 | A7 | C(onD)-D(onE)-E♭(onF) | E♭(onF)-F(onG) |

第 1 ～ 6 小節是按照 B1 的方式進行修飾，只在最後兩個小節做重配和弦，讓曲子更動聽。這裡將 Dm 改成了 C$^{(onD)}$。從原本的 Dm 看的話，在 C$^{(onD)}$ 上的 C 是加上 7 度（Do），和 9 度（Mi）、13 度（Sol）等引伸音，所以能夠達到美化的效果。後面也同樣改成了 D$^{(onE)}$、E$^{♭(onF)}$、F$^{(onG)}$。

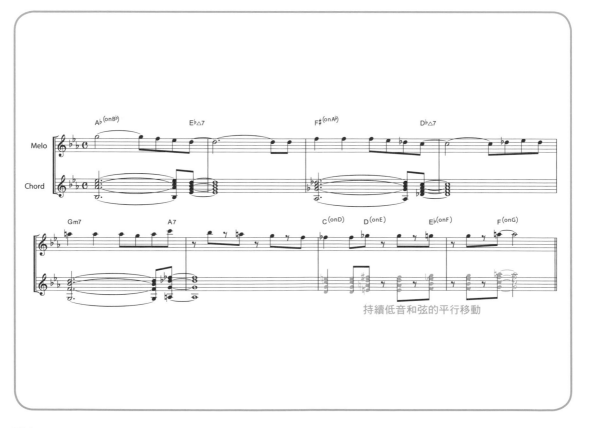

持續低音和弦的平行移動

平易近人又有未來感的電音POP風

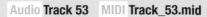

B2 B3 使用的技巧

▶ 利用持續低音和弦（on-chord）的張力感

本節重點

▶ 平行移動持續低音和弦

C3 修飾 C 旋律的和弦

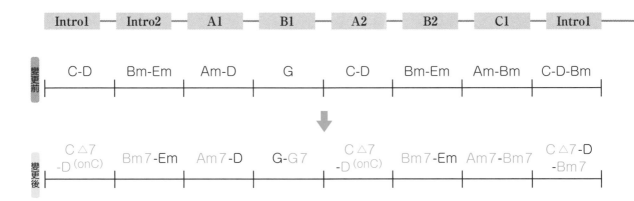

Intro1	Intro2	A1	B1	A2	B2	C1	Intro1
變更前 C-D	Bm-Em	Am-D	G	C-D	Bm-Em	Am-Bm	C-D-Bm
變更後 C△7 -D (onC)	Bm7-Em	Am7-D	G-G7	C△7 -D (onC)	Bm7-Em	Am7-Bm7	C△7-D -Bm7

接著來修飾間奏之後的 C 旋律（ C3 ）。 C3 是轉變副歌氣氛的段落，所以需要稍作修飾，前面兩小節的根音固定在 C，第 2 小節就會變成 D (onC) 的持續低音和弦。這種直接在三和音下接低音的和弦，從最低音 Do 算起，具有升十一度的引伸音 F#，相當適合用來抒發言語難以形容的悲傷情感。

此外，將前 4 小節的和弦的最高音（top note）改成美麗的下降線條「Si—La—／La—Sol—／ Sol— Fa#—／ Sol—」，讓 C 自然而然地變成△7；Bm 變成 Bm7；Am 則變成 Am7。

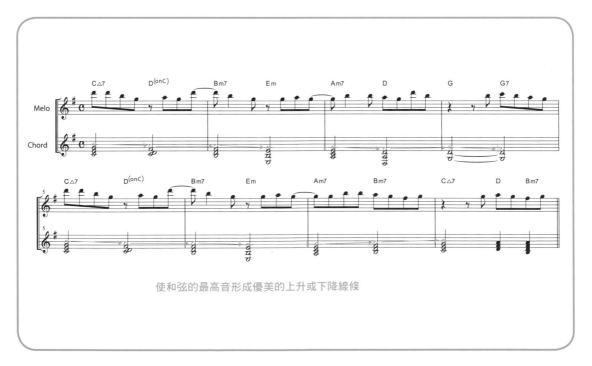

使和弦的最高音形成優美的上升或下降線條

Intro2 — A3 — B3 — C2 — Interlude — C3 — C4 — Ending

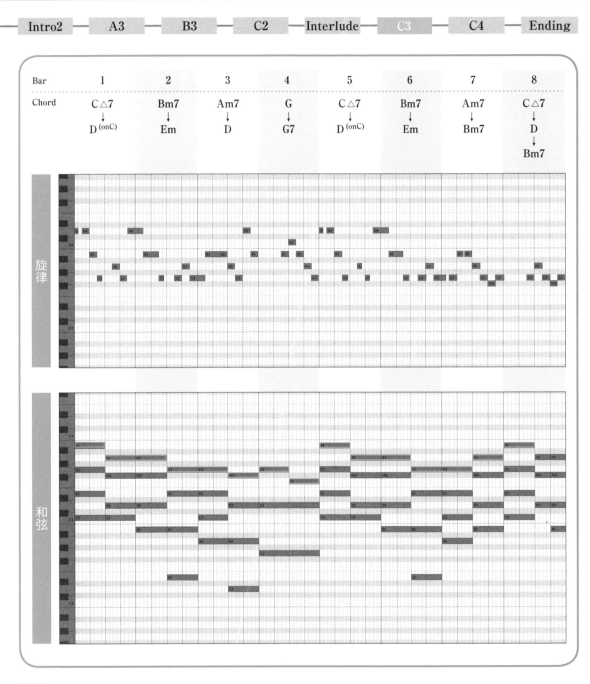

Bar	1	2	3	4	5	6	7	8
Chord	C△7 ↓ D (onC)	Bm7 ↓ Em	Am7 ↓ D	G ↓ G7	C△7 ↓ D (onC)	Bm7 ↓ Em	Am7 ↓ Bm7	C△7 ↓ D ↓ Bm7

旋律

和弦

C3 使用的技巧

▶ 使用音色具有悲傷感的持續低音和弦（on-chord）
▶ 視和弦最高音的走向來重配和弦

本節重點

▶ 美化和弦的最高音

完成！

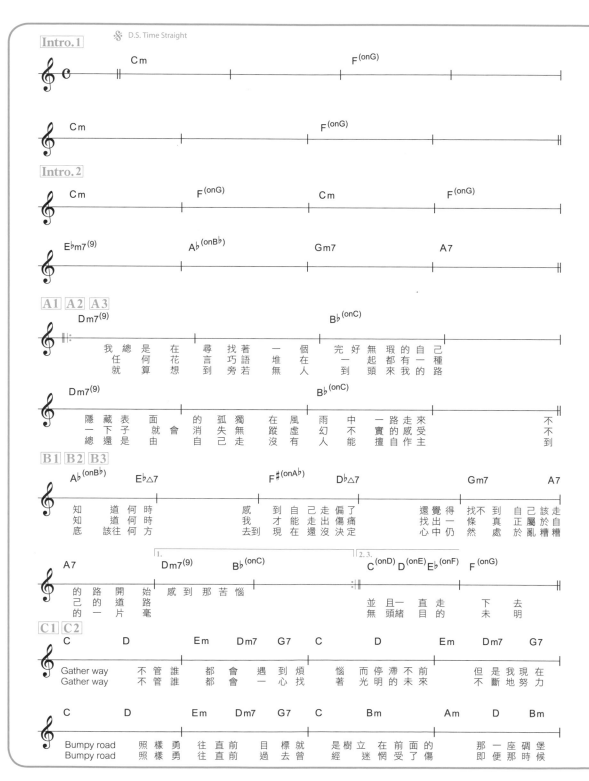

平易近人又有未來感的電音ＰＯＰ風

Image 4

這首曲子的節奏與副旋律使用了電子音色，也成為本曲的最大特點。此外，各段落還使用到音效類（SE）或合成背景音色（Synth Pad），來營造在太空中漂浮的感覺。

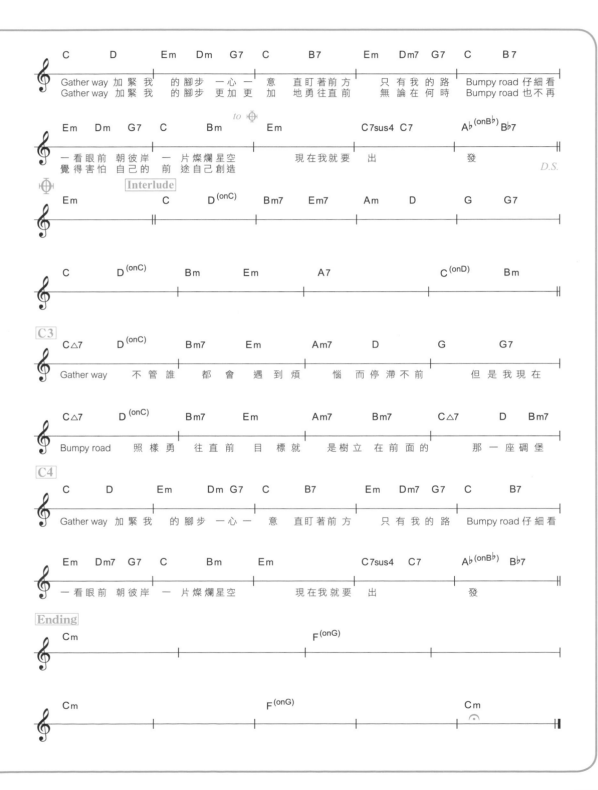

節奏輕快而悲傷的 POP 風

～一個男人決定孤獨度過人生的意象

Audio Track55 ─── 譜寫出像這樣的曲子！

本曲是一首由秋末冬初的季節意象出發，帶著感傷氣息的曲子。搭配輕快的節奏，將即使艱辛也要一個人生活的決心表現出來。這首曲子也是全書唯一由男性主唱的曲目。

step 1

構思曲子的組成

　　這首採用插入「過橋」（bridge）的短暫間奏，組成簡單的曲子結構。雖然感傷，但沒有沉重感，是作曲的重點。

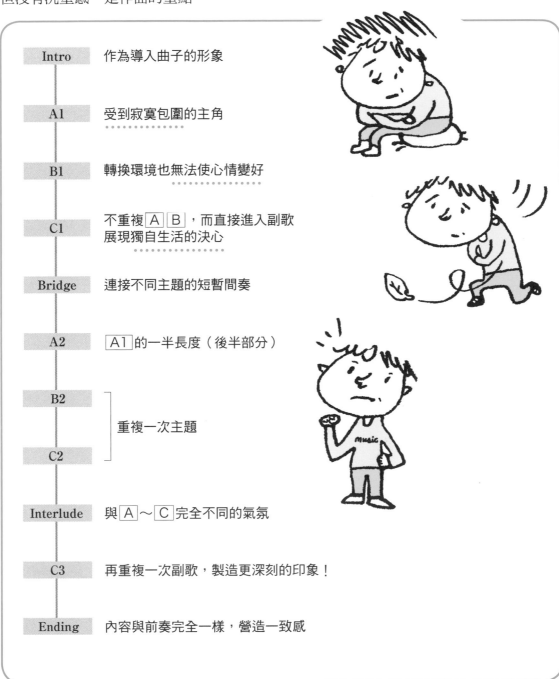

Intro	作為導入曲子的形象
A1	受到寂寞包圍的主角
B1	轉換環境也無法使心情變好
C1	不重複 A B，而直接進入副歌 展現獨自生活的決心
Bridge	連接不同主題的短暫間奏
A2	A1 的一半長度（後半部分）
B2	重複一次主題
C2	
Interlude	與 A ～ C 完全不同的氣氛
C3	再重複一次副歌，製造更深刻的印象！
Ending	內容與前奏完全一樣，營造一致感

下一頁將從組合和弦與旋律細細解說。

A1　A2　在孤獨黑暗中受挫的意象

　　首先在 A 旋律裡使用較多小調和弦（minor chord），來表現寂寞的氛圍。旋律上，第 1、第 9 小節「Si—Mi—La—Re—」、以及第 5、第 13 小節「Si—La—Re—Do—」使用了相似的旋律，並且藉由不同和弦伴奏，作出統一感。

　　為了順利銜接到 B 旋律的 F 和弦（C 調的四度），最後小節使用了 E 和弦。這是呼應 F 和弦的平行和弦，能形成美妙的半音進行。

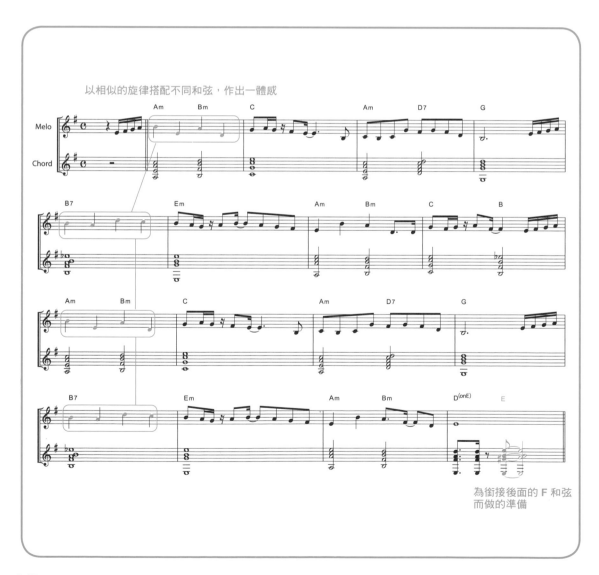

Image
5

節奏輕快而悲傷的 POP 風

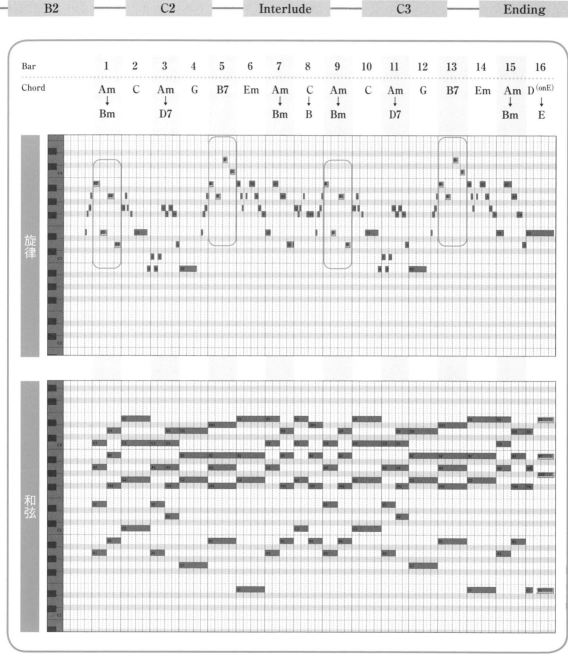

| B2 | C2 | Interlude | C3 | Ending |

Bar	1	2	3	4	5	6	7	8	9	10	11	12	13	14	15	16
Chord	Am ↓ Bm	C	Am ↓ D7	G	B7	Em	Am ↓ Bm	C ↓ B	Am ↓ Bm	C	Am ↓ D7	G	B7	Em	Am ↓ Bm	D(onE) ↓ E

旋律

和弦

A1 A2 使用的技巧

▶ 以較多的小調和弦，表現出寂寞氛圍

本節重點

▶ 在不同和弦上使用相似的旋律

B1　B2　轉換環境也無法使心情變好

| Intro | — | A1 | — | B1 | — | C1 | — | Bridge | — | A2 |

　　B 旋律描述主角——決定擺脫足不出戶，出外散心——的心境和環境將有小小變化。這裡以轉調至大調（C）來表現稍有改善的精神狀態。

　　但是，後半第 5 ～ 7 小節再度轉調為小調（G♯小調），是為了表現「想改變環境，卻因為不適應環境而無法走出鬱悶」的狀態。第 8 小節的和弦進行則使用 IVm-V7，方便轉調至 C 旋律的 B 小調。

　　第 1 與第 5 小節上，旋律（melody）採取跟著節奏（rhythm）的韻律走，所以即使中途轉調，也能使曲子呈現劃一整體性。

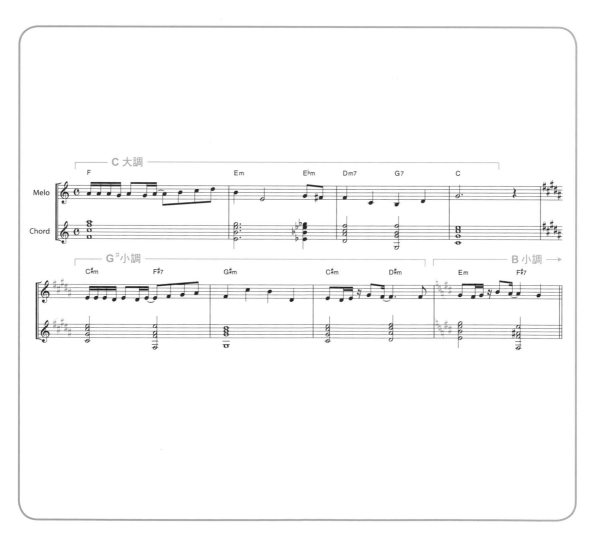

Image
5

節奏輕快而悲傷的 POP 風

Audio **Track 57** MIDI **Track_57.mid**

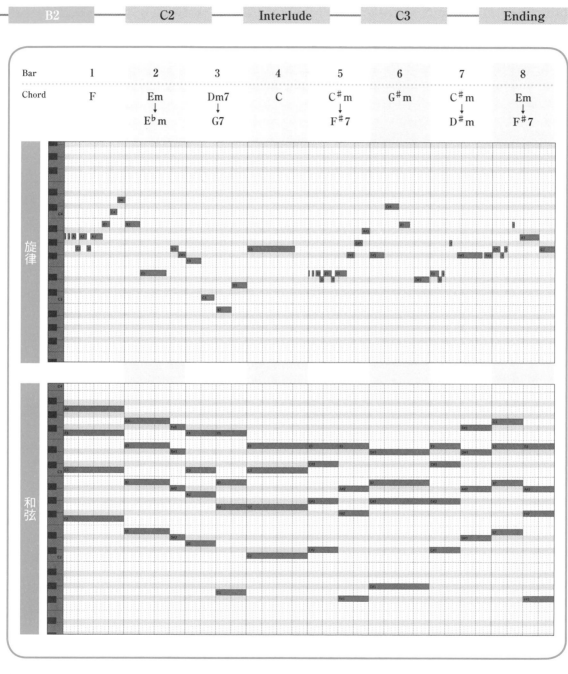

| | B2 | C2 | Interlude | C3 | Ending |

Bar	1	2	3	4	5	6	7	8
Chord	F	Em ↓ E♭m	Dm7 ↓ G7	C	C#m ↓ F#7	G#m	C#m ↓ D#m	Em ↓ F#7

旋律

和弦

B1 B2 使用的技巧

▶ 跟著旋律的韻律走，讓不同調性（ key ）聽起來有一體感

本節重點

▶ 以調性不明顯（ 不易抓出固定的根音 ）的轉調，表現混沌不明的氛圍

C1　C2　萌生孤獨終老的決心

Intro ― A1 ― B1 ― C1 ― Bridge ― A2

接著，進入到轉調為 B 小調的 C 旋律（副歌）。C1 C2 會分別使用起伏大的旋律與起伏細微的旋律，增添緩急的情緒。小調的細微旋律最適合用來表現堅定的決心。

和弦進行的重點在第 3 ～ 6 小節，利用平行編排四度進行的「Em-A7-D」與「C♯m7-F♯7-Bm」，形成美妙流動的和弦進行。

旋律最後的長音符 Si 是 B 小調下的一度。以一度音解決的旋律，具有強烈的「完結」意象，在此作為副歌的結尾，則能適切地表現決心。

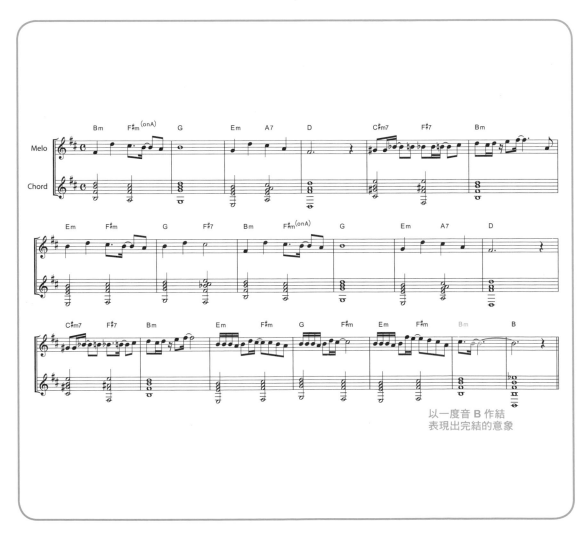

以一度音 **B** 作結
表現出完結的意象

Image **5**

節奏輕快而悲傷的ＰＯＰ風

Audio **Track 58**　MIDI **Track_58.mid**

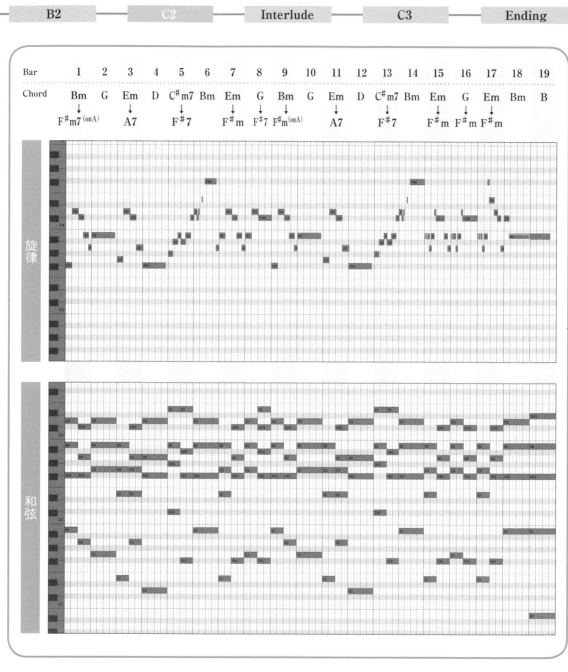

C1 C2 使用的技巧

▶ 使用一度完結的旋律，來表現結束的意象

本節重點

▶ 以旋律的動線添增抑揚頓挫

147

C3 進一步確定自己對孤獨的體認

Intro	A1	B1	C1	Bridge	A2

　　這首曲子會重覆三次副歌部分，C3 是最後一次。因為 C3 後面就是曲子的結尾，所以最後兩小節會轉調至尾奏的 E 小調。

　　旋律的最後一個音與前兩次副歌都是長音符 Si，但是由於和弦由 Bm 變成 E 小調下的 Ⅵ，也就是 C 和弦，使這個音符 Si 成為 C 和弦下的大七和弦（△ 7th），所以可以大大轉變曲子的氛圍。

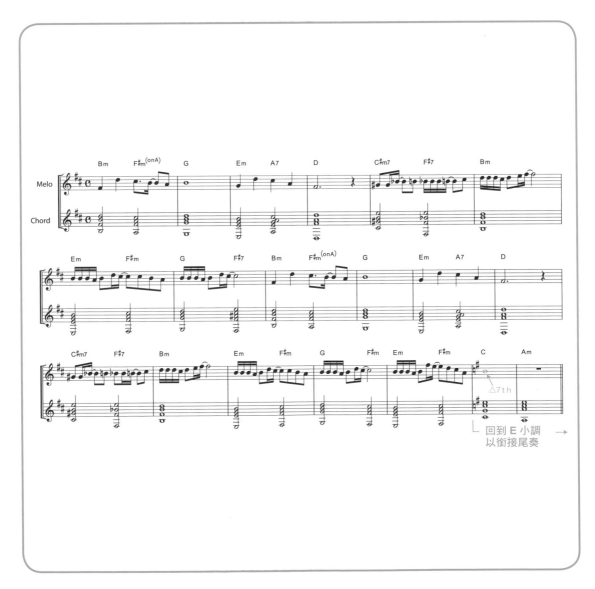

Image
5

節奏輕快而悲傷的ＰＯＰ風

Audio **Track 59** | MIDI **Track_59.mid**

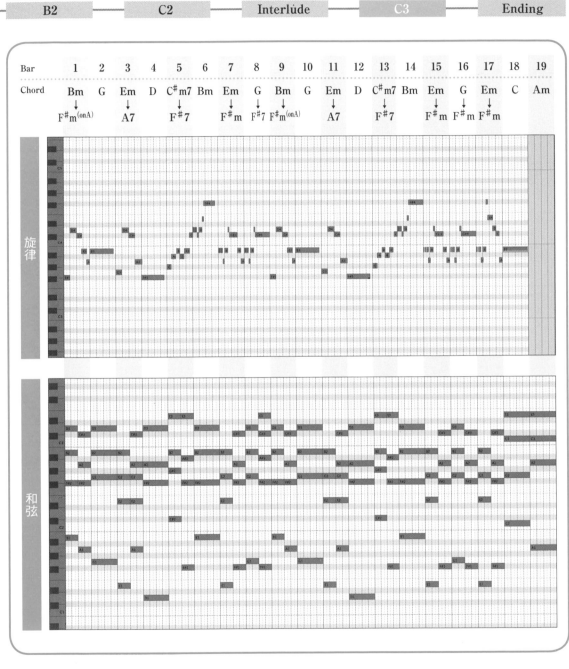

C3 使用的技巧

▶ 修飾結尾前的副歌

本節重點

▶ 不斷轉調的曲子，在結尾的調性（key）收尾

149

將旋律配上歌詞

這首是先有歌詞後譜曲，但為了使唱法更加優美，會需要配合旋律，適度地修改歌詞。

首先是 A1 歌詞中的「身體也動彈不得」，這句原本是「身體也都動彈不得」，因為配上旋律後，「都」字就顯得多餘，所以把「都」字刪除。接著修改 B1 歌詞，「只有繼續走下去」原本是「只有嘗試繼續走下去」，原本歌詞字數怎麼也無法剛剛好填入「Sol—Fa♯Sol Si　La—Sol—」旋律裡，所以採取減少字數以符合旋律音符。

諸如上述，有時候是必須配合旋律來修改歌詞。

悲傷的顏色

就在三年前那一個秋天的夜裡
sa n ne n ma e no a ki no yo ni wa
我孤獨一人迷失黑暗中
ya mi no na ka de mo ga i te
對於未來絲毫沒有任何具體想像
sa ki no ko to na do o mo i tsu ka na i
身體也動彈不得　像斷線傀儡
ka ra da u go ke zu　ta da o mo i

日復一日地反覆著同樣的生活
o na ji ma i ni chi ku ri ka e shi te
縱使擁有夢想還是希望
yu me mo ki bo mo te ka ra
也都只能一點一滴從指尖流失
su ri nu ke te o chi te na ku na tta
一年容易又到了秋天
ma ta a no a ki ga ku ru

走過這條林蔭道紅葉落滿地
ka re ha ma i chi ru　ke ya ki do o ri
朝向那冷冽空氣
hi e ta ku ki to
和眼前這寒風刺骨的冬天道路
me ku ri ku ru hu yu ni mu ka u mi chi
就像沒有盡頭　只有繼續走下去
a te do mo na ku　a ru ki tsu zu ke ta

就算不斷尋找心中的角落
ko ko ro no su mi sa ga shi te mo
也已經找不回那段失落的情感
na ku shi ta ka n jyo de te ko na i
我就這樣　躺在土壤上
ko no ma ma tsu chi no u e
昏沉沉地睡去　永永遠遠地
yo ko ta wa tte　e i en ni
就算永遠等不到醒來的那天
me za me ru to ki ga ko na ku te mo
時光無情地前進　離我遠去已一去不復返
to ki wa su su mu　wa ta shi o o ki za ri ni shi te
就像灰色天空下的STORY
ha i i ro no so ra no STORY

後來不知又經過了多少個季節
a re ka ra ki se tsu wa su gi ta ke do
每當秋天夜晚愈來愈長
a ki no yo na ga ga ku re ba

受詛咒的時間也隨之悄悄來襲
jyu ba ku no ji ka n ga o to zu re ru
就像道沒有鑰匙的鎖
o wa ri no na i ku sa ri

一切顯得看不出一絲絲進展
i chi mi ri da tte su su n de na i
在我內心的深處　就像手腳被銬上一重重的鎖鍊
a ta ma no na ka de　a shi ka se ni tsu na ga re ta ma ma de
只能握緊雙拳　一直在原地悲鳴
ko bu shi a ge te　mo ga ki tsu zu ke ru

就算不斷挖掘內心的深處
ko ko ro no so ko　e gu tte mo
也已經找不回那段失落的情感
na ku shi ta ka n jyo de te ko na i
我就這樣　躺在土壤上
ko no ma ma tsu chi no u e
昏沉沉地睡去　永永遠遠地
yo ko ta wa tte　e i en ni
就算永遠等不到醒來的那天
me za me ru to ki ga ko na ku te mo
時光無情地前進　離我遠去已一去不復返
to ki wa su su mu　wa ta shi o o ki za ri ni shi te
讓我獨自一人活在黑暗之中
ku ra ya mi no na ka de i ki te ku

我想遠走高飛奔向那遠方
to o ku no chi he ni ge ta ku te
又怕到時候人在遠方卻又
de mo ki tto na ni shi ta tte
過著不變的生活
ka wa ri wa shi na i
只有不斷地等待著同樣周而復始的早晨
ku ri ka e shi o to zu re ru a sa o ma tsu da ke
想讓我的心情　換一種顏色
ko ko ro no i ro　mu ri ka e ru
不知用掉多少條顏料才完成那一種
na n do mo chu bu o ni gi ri tsu bu shi te
極端地靠近遼遠無邊際的雪白透明世界
ka gi ri na ku to me i no shi ro o me za shi te
朝著漆黑的天空遠遠飛去
shi kko ku no so ra he ki e ru

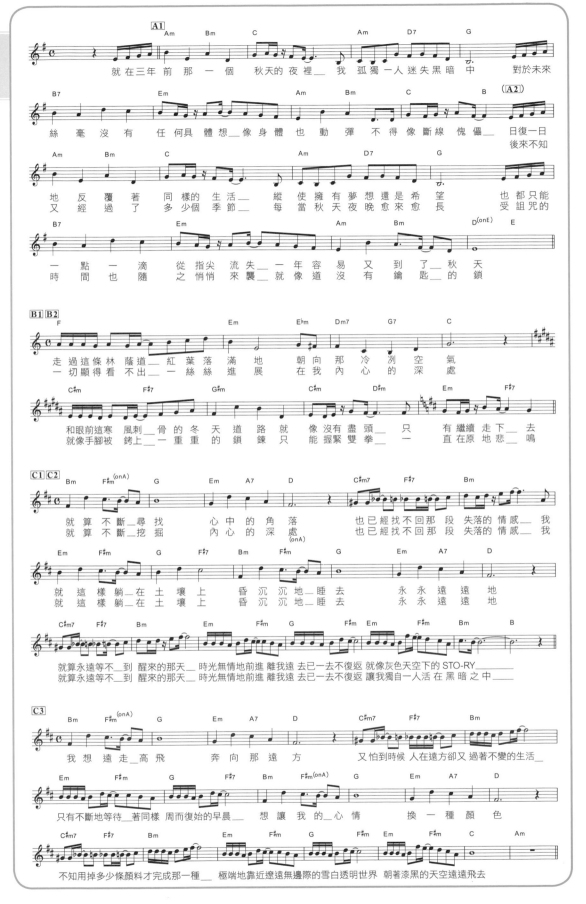

Intro 譜寫前奏

| Intro | — | A1 | — | B1 | — | C1 | — | Bridge | — | A2 |

這首曲子的前奏是以無關主題的和弦所組成。開頭的 4 小節表現出秋天落葉的意象，由 Im（一度小調）開始每三度下行構成的「序章」。第 5 小節之後，則以 Im 的 E 小調為低音，並配置 Am 與 D 作為強調的和弦。

最後一小節使用了持續低音和弦來呈現洗鍊的氛圍。並且以停拍形成與歌唱部分的間隔，製造引人注意的效果。

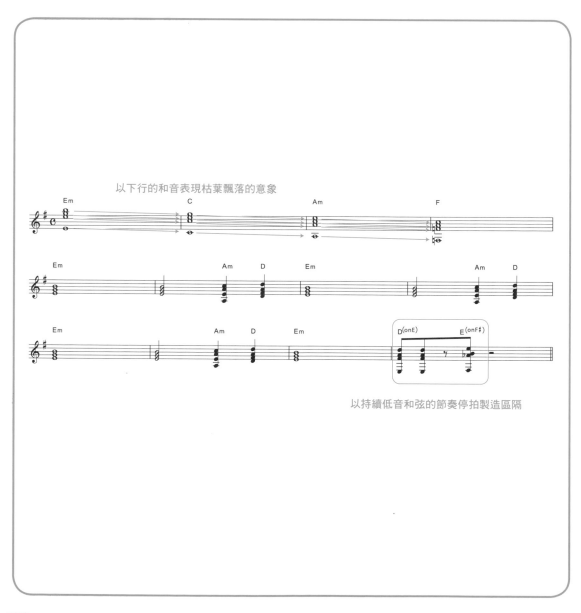

以下行的和音表現枯葉飄落的意象

以持續低音和弦的節奏停拍製造區隔

Audio **Track 60**　MIDI **Track_60.mid**

B2　　C2　　Interlude　　C3　　Ending

Bar	1	2	3	4	5	6	7	8	9	10	11	12
Chord	Em	C	Am	F	Em	Em ↓ Am ↓ D	Em	Em ↓ Am ↓ D	Em	Em ↓ Am ↓ D	Em	D (onE) ↓ E (onF♯)

和弦

Intro 使用的技巧

▶ 以無關主題的和弦譜寫前奏

本節重點

▶ 以下行的和弦表現枯葉飄落的意象

153

Bridge 譜寫過橋（短間奏）

| Intro | A1 | B1 | C1 | Bridge | A2 |

短間奏是為了讓 C 旋律順利回到 A 旋律而設置的段落。E 小調的下行和弦進行 ♭VI-Vm-IVm，是經常使用的形式。

最後一小節就是以 E 小調的屬和弦（dominant chord），也就是使用 E 大調的五度（B）再回到 A 旋律的主題。這裡與前奏一樣都使用了停拍，來表現曲子的一致性。雖然也可以只在 B 和弦上停拍，但若是再安插一個和弦 A6 $^{(onB)}$，就能增添和弦內的動線，帶來令人印象深刻的音色。

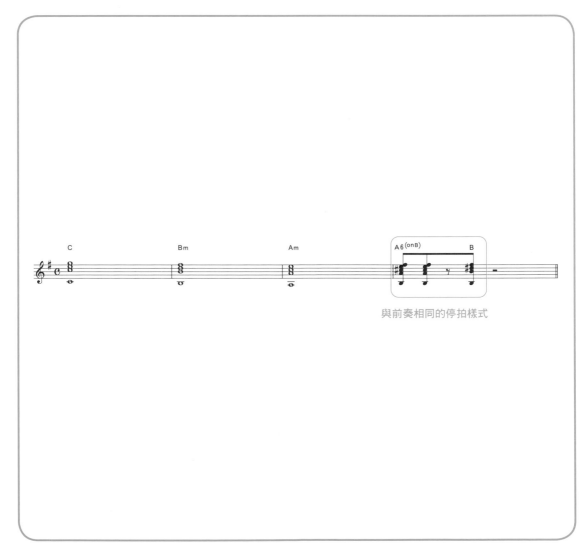

與前奏相同的停拍樣式

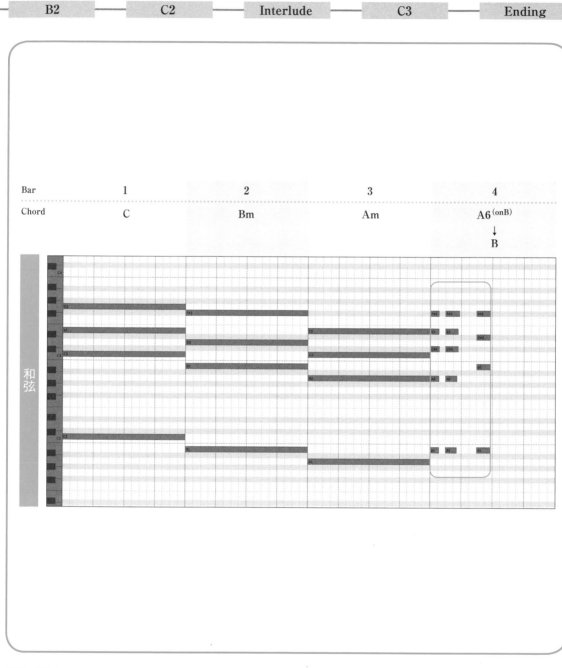

Bridge 使用的技巧

▶ 在節奏的停拍後回到開頭

本節重點

▶ 以短間奏形成停拍

Interlude 譜寫間奏

Intro — A1 — B1 — C1 — Bridge — A2

　　這首曲子安排了間奏獨有的和弦進行。而且不以一般常見的 4 小節、8 小節或 16 小節切分,而是使用帶點變化的 12 小節。

　　前半 4 小節是 E 小調,第 5 小節之後轉調為 A 小調。為了連接最後的副歌,第 12 小節再轉調為 B 小調。

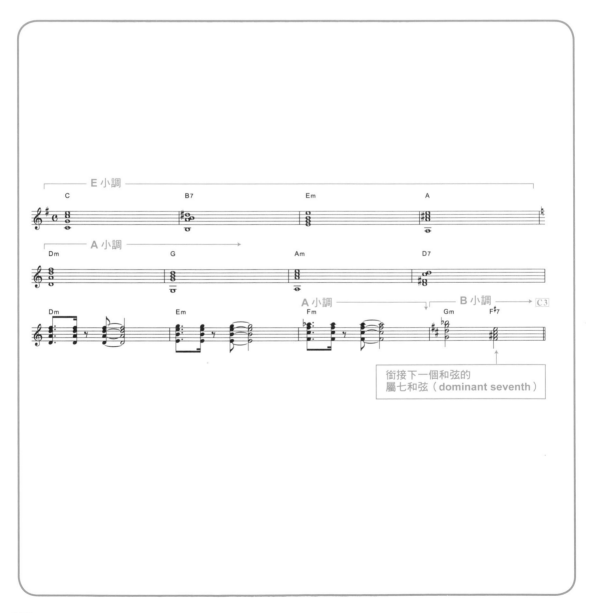

節奏輕快而悲傷的 POP 風

Image 5

Audio **Track 62**　MIDI **Track_62.mid**

| | B2 | | | C2 | | | Interlude | | | C3 | | | Ending |

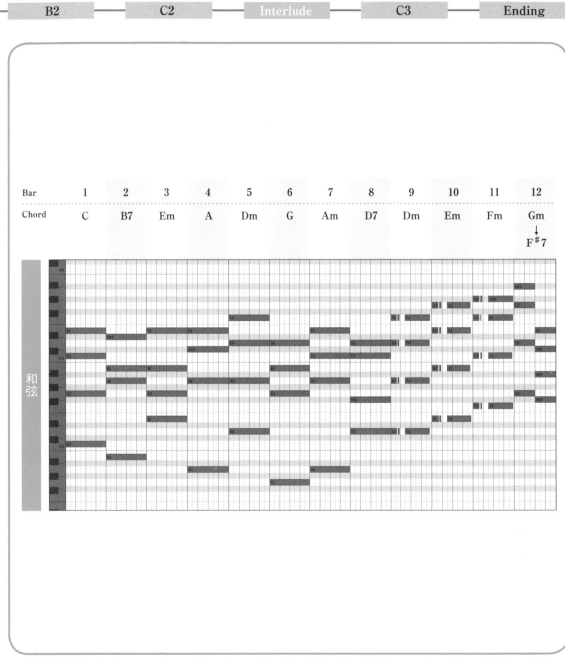

Bar	1	2	3	4	5	6	7	8	9	10	11	12
Chord	C	B7	Em	A	Dm	G	Am	D7	Dm	Em	Fm	Gm ↓ $F^{\sharp}7$

Interlude 使用的技巧

▶ 間奏多用轉調

本節重點

▶ 單獨為間奏譜寫和弦進行

step 4-4

Ending　譜寫尾奏

| Intro | — | A1 | — | B1 | — | C1 | — | Bridge | — | A2 |

　　尾奏借用了前奏第 5 小節之後的和弦進行。由於首尾的和弦進行相同,所以能為不斷轉調的曲子帶來整體感。

　　在結尾的和弦 E 小調的 Im,也就是 Em 和弦上加一個延音記號,是最簡單的結尾方式。

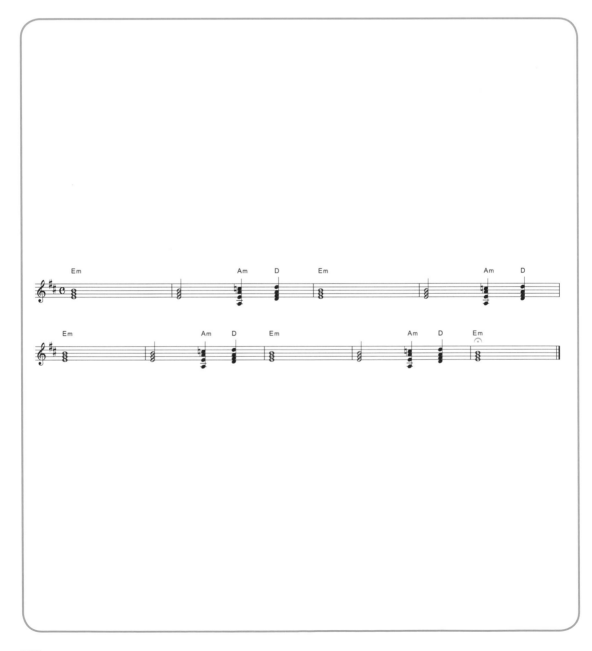

Image 5

節奏輕快而悲傷的ＰＯＰ風

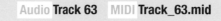

Audio **Track 63**　MIDI **Track_63.mid**

| B2 | C2 | Interlude | C3 | Ending |

Ending 使用的技巧

▶ 在結尾使用延音記號是最常見的結束手法

本節重點

▶ 借用前奏和弦進行來譜寫結尾

Intro 修飾前奏的和弦

| Intro | A1 | B1 | C1 | Bridge | A2 |

變更前

| Em | C | Am | F | Em | Em-Am-D |
| Em | Em-Am-D | Em | Em-Am-D | Em | D$^{(onE)}$-E$^{(onF\#)}$ |

變更後

| D$^{(onE)}$ | D$^{(onC)}$ | Am7 | F△7 | D6$^{(onE)}$ | D6$^{(onE)}$ -Am7$^{(9)}$-C$^{(onD)}$ |
| D6$^{(onE)}$ -Am7$^{(9)}$-C$^{(onD)}$ | D6$^{(onE)}$ -Am7$^{(9)}$-C$^{(onD)}$ | D6$^{(onE)}$ | D6$^{(onE)}$ -Am7$^{(9)}$-C$^{(onD)}$ | D6$^{(onE)}$ | D6$^{(onE)}$ -E6$^{(onF\#)}$ |

　　接著來修飾前奏的和弦。從第 5 小節算起的 8 個小節，都是活用原本的根音，並且加上持續低音和弦（on-chord）。這裡用了幾個類似 D6$^{(onE)}$ 的和弦取代原本的 Em，這些和弦從低音的 E 算起並沒有三度音，所以具有調性感薄弱的特徵。

　　修飾後的和弦進行（以第 5 小節開始的 8 個小節），也會用在尾奏的修飾。

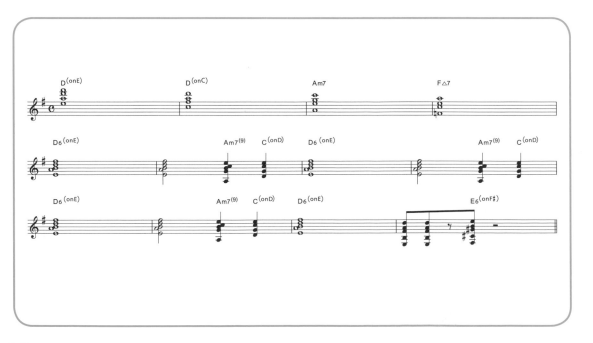

Image
5
節奏輕快而悲傷的ＰＯＰ風

構思曲子的組成

譜寫主題的和弦進行與旋律

將旋律配上歌詞

譜寫前奏／間奏／尾奏

修飾和弦進行

完成

| B2 | C2 | Interlude | C3 | Ending |

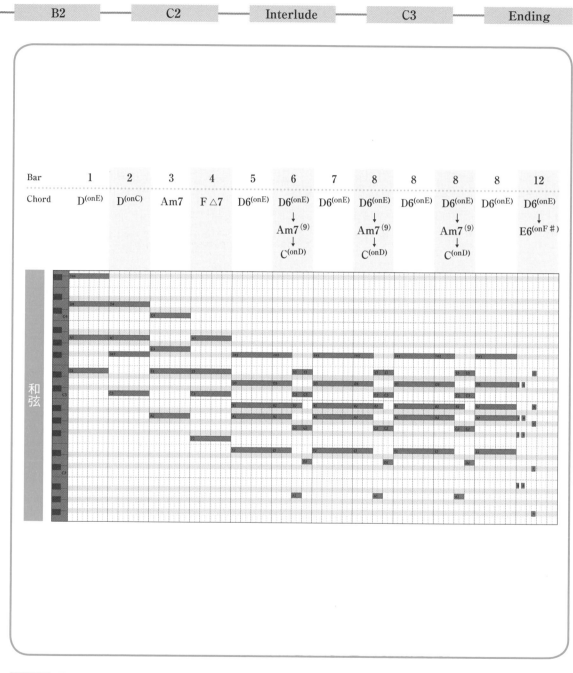

Intro 使用的技巧

▶ 維持根音，並換成持續低音和弦

本節重點

▶ 使用持續低音和弦，營造洗鍊的氛圍

161

A1　A2　修飾 A 旋律的和弦

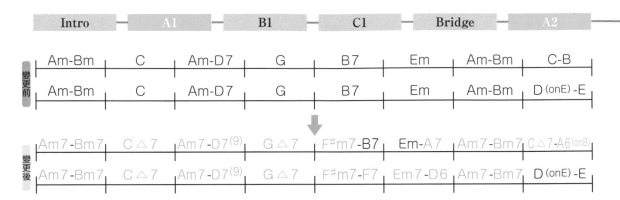

| | Intro | A1 | B1 | C1 | Bridge | A2 | |
|---|---|---|---|---|---|---|---|---|

變更前
| Am-Bm | C | Am-D7 | G | B7 | Em | Am-Bm | C-B |
| Am-Bm | C | Am-D7 | G | B7 | Em | Am-Bm | D(onE) -E |

變更後
| Am7-Bm7 | C△7 | Am7-D7(9) | G△7 | F♯m7-B7 | Em-A7 | Am7-Bm7 | C△7-A6(onB) |
| Am7-Bm7 | C△7 | Am7-D7(9) | G△7 | F♯m7-F7 | Em7-D6 | Am7-Bm7 | D(onE) -E |

　　A 旋律部分，首先在第 5 小節的 B7 前面加上 F♯m7、以及第 6 小節的 Em 後面加上 A7，都形成二度─五度進行。經過修飾後，第 5 ～ 6 小節就能變成更加優美的和弦進行 F♯m-B7 ／ Em-A7，也就是 E 小調下的 IIm7-V7-Im-IV7。

　　接著，第 13 ～ 14 小節裡的 B7 前面也加上 F♯m7，形成二度─五度進行。然後將這個 B7 改成反轉和弦 F7，使根音的進行流暢順耳。

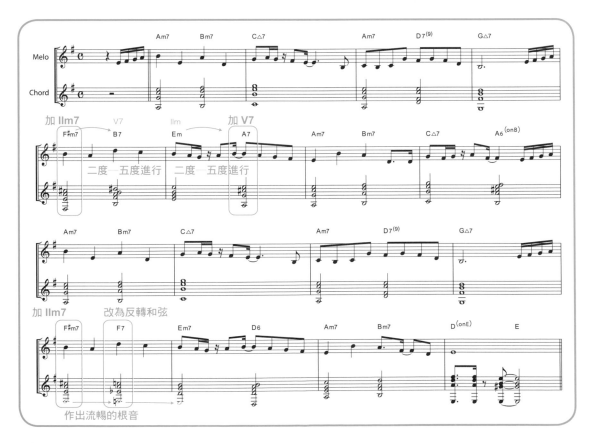

Image
5

節奏輕快而悲傷的ＰＯＰ風

162

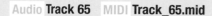

Audio **Track 65**　MIDI **Track_65.mid**

| B2 | C2 | Interlude | C3 | Ending |

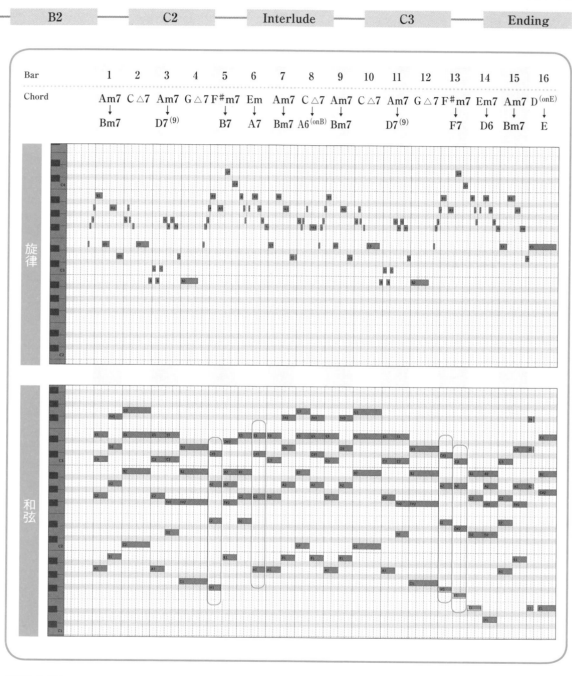

A1　A2　**使用的技巧**

▶ 將屬和弦分割成二度─五度的形式

本節重點

▶ 增加和弦，形成二度─五度的形式

step 5-3

B1 B2 修飾 **B** 旋律的和弦

| Intro | A1 | B1 | C1 | Bridge | A2 |

變更前
| F | Em-E♭m | Dm7-G7 | C |
| C#m-F#7 | G#m | C#m-D#m | Em-F#7 |

↓

變更後
| F△7 | Em7-E♭m7 | Dm7-G7 | C△7 |
| C#m7-F#7 | D#m7-G#m7 | C#m7-D#m7 | Em7-F#7 |

B1 B2 的修飾重點，在第 6 小節的 G#m。先將這個和弦分割為 D#m7 與 G#m7，並且在後面以每兩拍就變換和弦，作出力量的增強感。這裡的旋律是 Fa# 與 Do#，是 D#m7 的減三度與七度。兩個音都包含在和弦的組成音之中，所以能夠放在同一和弦裡。

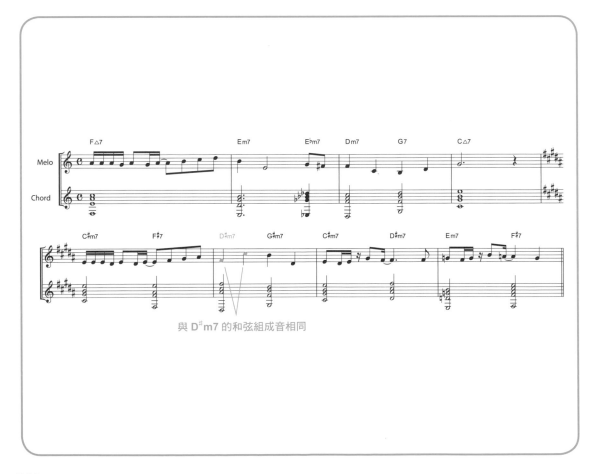

與 D#m7 的和弦組成音相同

Audio **Track 66**　MIDI **Track_66.mid**

| B2 | C2 | Interlude | C3 | Ending |

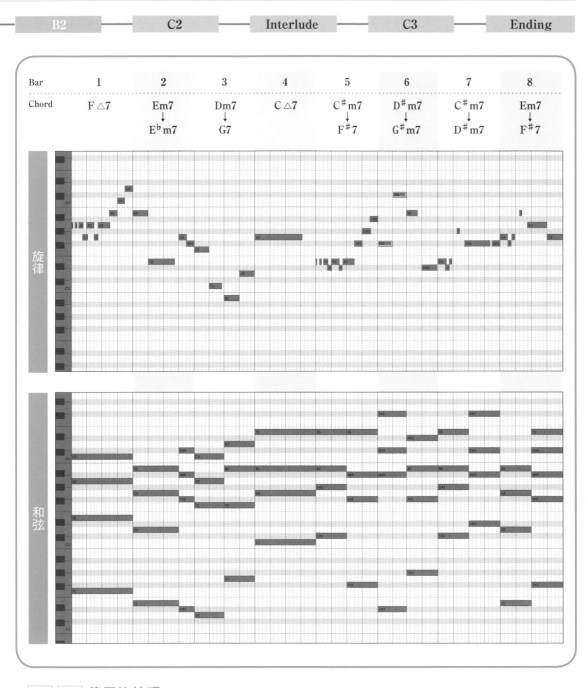

Bar	1	2	3	4	5	6	7	8
Chord	F△7	Em7 ↓ E♭m7	Dm7 ↓ G7	C△7	C#m7 ↓ F#7	D#m7 ↓ G#m7	C#m7 ↓ D#m7	Em7 ↓ F#7

旋律

和弦

B1 B2 使用的技巧

▶ 使用與旋律相符的和弦組成音，進行重配和弦

本節重點

▶ 分割和弦，營造躍動感

C1　C2　修飾 C 旋律的和弦①

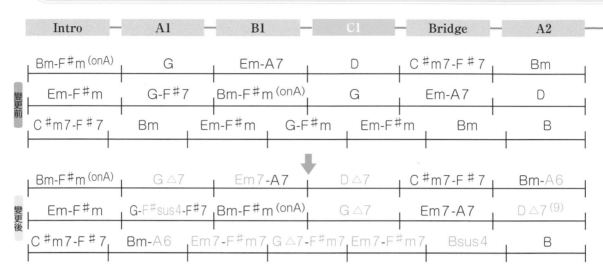

Intro	A1	B1	C1	Bridge	A2	
Bm-F♯m(onA)	G	Em-A7	D	C♯m7-F♯7	Bm	
Em-F♯m	G-F♯7	Bm-F♯m(onA)	G	Em-A7	D	
C♯m7-F♯7	Bm	Em-F♯m	G-F♯m	Em-F♯m	Bm	B

變更前

變更後

Bm-F♯m(onA)	G△7	Em7-A7	D△7	C♯m7-F♯7	Bm-A6
Em-F♯m	G-F♯sus4-F♯7	Bm-F♯m(onA)	G△7	Em7-A7	D△7(9)
C♯m7-F♯7	Bm-A6	Em7-F♯m7,G△7-F♯m7,Em7-F♯m7		Bsus4	B

在第 6 小節的第 3、第 4 拍中間插入 A6，比起只用 Bm 填滿一小節，更能使聽眾留下印象（第 14 小節的第 3、第 4 拍也用相同的修飾方式）。此外，不使用 A 而使用 A6，是因為旋律正好是 F♯的關係。這個音是 A 和弦中的第六度音。

然後，在第 8 小節第 3 拍的屬七和弦前面插入 sus4，形成 F♯sus4 → F♯7 的進行。這種在屬和弦前面插入 sus4，最後再接一度解決的作曲方法，是常見的樣式之一，可讓段落聽起來更端莊流暢。第 18 小節的 Bm 改成 Bsus4，以形成 Bsus4 → B 的自然變化。

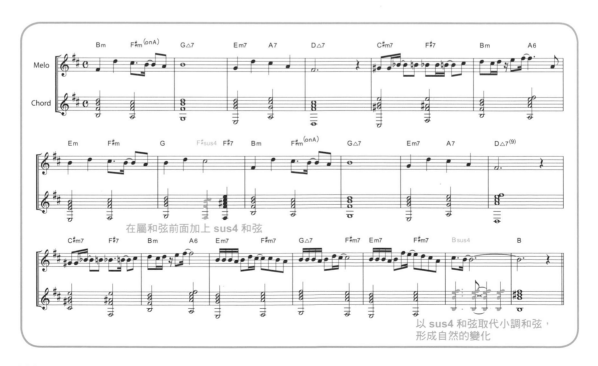

在屬和弦前面加上 sus4 和弦

以 sus4 和弦取代小調和弦，形成自然的變化

Image
5

節奏輕快而悲傷的 POP 風

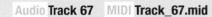

	B2	C2	Interlude	C3	Ending

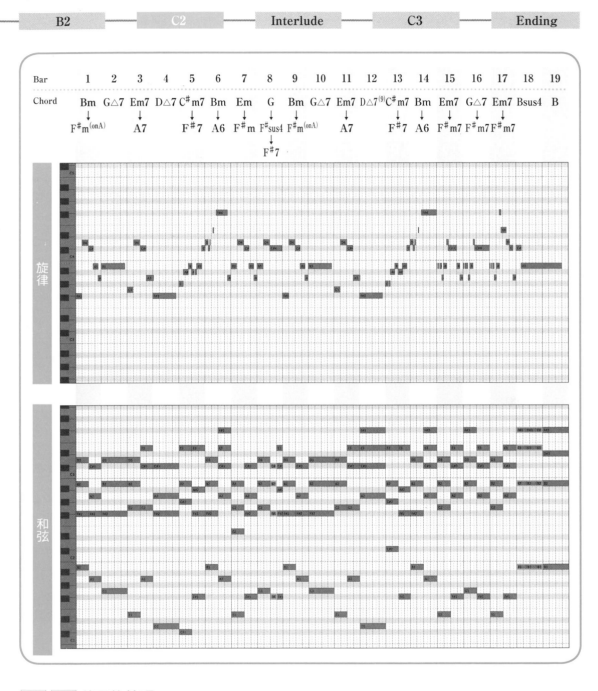

C1 C2 使用的技巧

▶ 在屬和弦前面加上sus4和弦

本節重點

▶ 使用sus4和弦的修飾手法

C3 修飾 C 旋律的和弦②

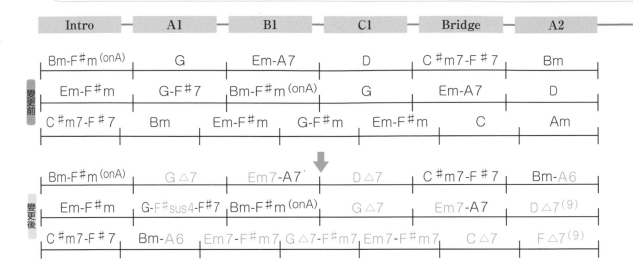

Intro	A1	B1	C1	Bridge	A2	
Bm-F♯m(onA)	G	Em-A7	D	C♯m7-F♯7	Bm	
Em-F♯m	G-F♯7	Bm-F♯m(onA)	G	Em-A7	D	
C♯m7-F♯7	Bm	Em-F♯m	G-F♯m	Em-F♯m	C	Am

變更前

Intro	A1	B1	C1	Bridge	A2
Bm-F♯m(onA)	G△7	Em7-A7	D△7	C♯m7-F♯7	Bm-A6
Em-F♯m	G-F♯sus4-F♯7	Bm-F♯m(onA)	G△7	Em7-A7	D△7(9)
C♯m7-F♯7	Bm-A6	Em7-F♯m7, G△7-F♯m7	Em7-F♯m7	C△7	F△7(9)

變更後

　　尾奏修飾後的結果（參照 P.160），使得段落變成從 D6(onE) 開始，所以這裡將最後一個小節提高半音成為 F△7(9)，以便平順地移轉到尾奏。

為了順接尾奏的 D6(onE)
這裡提高半音變成 F△7(9)

Image
5

節奏輕快而悲傷的ＰＯＰ風

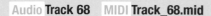

| B2 | C2 | Interlude | C3 | Ending |

Bar	1	2	3	4	5	6	7	8	9	10	11	12	13	14	15	16	17	18	19
Chord	Bm	G△7	Em7	D△7	C#m7	Bm	Em	G	Bm	G△7	Em7	D△7(9)	C#m7	Bm	Em7	G△7	Em7	C△7	F△7(9)
	↓		↓		↓	↓	↓	↓	↓		↓		↓	↓	↓	↓	↓		
	F#m(onA)		A7		F#7	A6	F#m	F#sus4	F#m(onA)		A7		F#7	A6	F#m7	F#m7	F#m7		
								↓											
								F#7											

旋律

和弦

C3 使用的技巧

▶ 在和弦中製造半音移動

本節重點

▶ 為了平順移轉到尾奏的修飾手法

構思曲子的組成

譜寫主題的和弦進行與旋律

將旋律配上歌詞

譜寫前奏／間奏／尾奏

修飾和弦進行

完成

169

完成！

以輪廓分明的銅管音色譜寫樂句，與柔軟的合成主奏（lead）音色或弦樂音色形成分明的對比。在旋律與旋律間加進撥弦音色作為點綴，並善用休止符完成全曲編曲。

音樂技巧索引

本頁將前面 step 2、4、5 所有「使用的技巧」整理成索引。

請翻到前面頁數，複習和弦進行與旋律的各種技巧。

全書示範樂曲音檔，包含 MP3 音樂檔和 Windows ／ Mac 系統可
讀取的 MIDI 檔案。請掃 QR Code 或輸入網址下載

https://goo.gl/jRbVX6

Audio

Track 01	**Image 1**：	完成曲〈粉紅色的隧道〉
Track 02 ～ Track 12	**Image 1**：	對照step 2 到step 5 解說的音源
Track 13	**Image 2**：	完成曲〈Marshmallow〉
Track 14 ～ Track 27	**Image 2**：	對照step 2 到step 5 解說的音源
Track 28	**Image 3**：	完成曲〈被瞬間的聲音吞沒吧〉
Track 29 ～ Track 39	**Image 3**：	對照step 2 到step 5 解說的音源
Track 40	**Image 4**：	完成曲〈Gather Way〉
Track 41 ～ Track 54	**Image 4**：	對照step 2 到step 5 解說的音源
Track 55	**Image 5**：	完成曲〈悲傷的顏色〉
Track 56 ～ Track 68	**Image 5**：	對照step 2 到step 5 解說的音源

MIDI

收錄全書 step 2 ～ 5 的 MIDI 檔案。下載後在電腦（Windows ／ Mac）作業上可瀏覽名稱為
「MIDI」的檔案夾，底下有「Image_1」、「Image_2」、「Image_3」、「Image_4」、「Image_5」
五個子目錄。請使用可讀取 MIDI 檔案的音樂工作站軟體（DAW）等應用程式，開啟目錄下的檔
案。

※ 下圖為 Mac 的擷圖範例

●作詞／作曲／ **MIDI** 編曲：梅垣ルナ　　●主唱：川口カオリ（**Image 1 ～ 4**）糸賀 徹（**Image 5**）
●吉他／混音：栗原 務（**CRYSTA Inc.**）　　●錄音：桑原 保（**J&L Recording Studio**）

國家圖書館出版品預行編目（CIP）資料

圖解PRO作曲法:故事情境+音樂科學，把半途卡住的殘稿通通
變成高完成度的賣座歌曲 / 梅垣ルナ著；黃大旺譯. -- 修訂一
版. -- 臺北市：易博士文化, 城邦文化出版：家庭傳媒城邦分公
司發行, 2023.10
176面；19*26 公分
ISBN 978-986-480-337-8 (平裝)
1.作曲法　2.配樂
911.7　　　　　　　　　　　　　　　　　　112015320

DA2031

圖解 PRO 作曲法：
故事情境＋音樂科學，把半途卡住的殘稿通通變成高完成度的賣座歌曲

原 著 書 名／ もう途中で投げ出さない！イメージを1曲に仕上げる作曲テクニック
原 出 版 社／ 株式会社リットーミュージック
作　　　　者／ 梅垣ルナ（LUNA UMEGAKI）
譯　　　　者／ 黃大旺
選 書 人／ 蕭麗媛
編　　　　輯／ 鄭雁聿

行 銷 業 務／ 施蘋鄉
總 編 輯／ 蕭麗媛
發 行 人／ 何飛鵬
出　　　　版／ 易博士文化　城邦文化事業股份有限公司
　　　　　　／ 台北市中山區民生東路二段141號8樓
　　　　　　　電話：（02）2500-7008　　傳真：（02）2502-7676
　　　　　　　E-mail: ct_easybooks@hmg.com.tw
發　　　　行／ 英屬蓋曼群島商家庭傳媒股份有限公司城邦分公司
　　　　　　　台北市中山區民生東路二段141號11樓
　　　　　　　書虫客服務專線：（02）2500-7718、2500-7719
　　　　　　　服務時間：週一至週五上午09:30-12:00；下午13:30-17:00
　　　　　　　24小時傳真服務：（02）2500-1990、2500-1991
　　　　　　　讀者服務信箱：service@readingclub.com.tw
　　　　　　　劃撥帳號：19863813　　戶名：書虫股份有限公司
香 港 發 行 所／ 城邦（香港）出版集團有限公司
　　　　　　　香港灣仔駱克道193號東超商業中心1樓
　　　　　　　電話：（852）2508-6231　　傳真：（852）2578-9337
　　　　　　　E-mail：hkcite@biznetvigator.com
馬 新 發 行 所／ 城邦（馬新）出版集團Cite(M) Sdn. Bhd.
　　　　　　　41, Jalan Radin Anum, Bandar Baru Sri Petaling,
　　　　　　　57000 Kuala Lumpur, Malaysia.
　　　　　　　電話：（603）90563833　　傳真：（603）90576622
　　　　　　　E-mail：services@cite.my

視 覺 總 監／ 陳栩椿
美 術 編 輯／ 簡單瑛設
封 面 構 成／ 簡單瑛設
製 版 印 刷／ 卡樂彩色製版印刷有限公司

■2023年10月03日 修訂一版
ISBN 978-986-480-337-8

定價700元　HK $233